The
Garland Library
of
War and Peace

The
Garland Library
of
War and Peace

Under the General Editorship of
Blanche Wiesen Cook, *John Jay College, C.U.N.Y.*
Sandi E. Cooper, *Richmond College, C.U.N.Y.*
Charles Chatfield, *Wittenberg University*

Das Bild als Narr

by

Ferdinand Avenarius

with a new introduction
for the Garland Edition by

Kurt J. Fickert

Garland Publishing, Inc., New York & London
1972

Library of Congress Cataloging in Publication Data

Avenarius, Ferdinand, 1856-1923.
 Das Bild als Narr.

 (The Garland library of war and peace)
 1. European War, 1914-1918--Humor, caricatures, etc.
I. Title. II. Series.
D526.5.A85 1972 940.4'88 70-147679
ISBN 0-8240-0436-1

Printed in the United States of America

Introduction

Ferdinand Avenarius was one of a new breed of intellectuals. In the last decade of the nineteenth century the proponents of the philosophy of naturalism dominated the literary scene in Germany. They set out to make art a weapon; its function, as enunciated by the critics Heinrich and Julius Hart to artists gathered in Berlin, was to expose injustice and to give voice to the inarticulate. Moving on the periphery of this circle of writers and publicists who were promoting a revolution in and through literature, Avenarius acquired a modest measure of prominence. He became the editor of Der Kunstwart: *"The Guardian of the Arts," a journal looking to new intellectual horizons: "it shows what is to be."* [1] *It held the conviction that culture must come under the husbandry of the people; only by making common cause with the rest of society "will we intellectuals acquire power."* [2] *In the meantime, throughout the many years of his editorship of* Der Kunstwart *(in which he published nothing of his own), Avenarius pursued a private passion: poetry. The poems he published in a small number of collections were,*

[1] *Ferdinand Avenarius,* Das Bild als Narr *(München: Georg Callwey, 1918), p. 255. My translation.*

[2] Ibid.

5

however, lackluster and conventional, captive of the very tradition which the naturalists had vowed to eradicate. Even his biographer is apologetic about Avenarius' efforts in poetry: "He is a poet, even if he lacks the many-facetedness of the great poets and the warmth and charm of many others."[3]

This dichotomy, evident in Avenarius' espousal as editor of Der Kunstwart of the cause of change, of the coming into power of the disenfranchised, as opposed to his fealty to the German past, characterized almost all German writers and intellectuals confronted in August, 1914, by the precipitous advent of the First World War. Conflicting emotions, hope for social and political improvements and pride in past accomplishments, produced a strange phenomenon. With almost one voice German intellectuals celebrated the war as the opportunity to purge the world of archaic institutions, to found a new union of peoples, heretofore kept asunder and enslaved by the privileges and the privileged of the past. The greatest German poet of the twentieth century, Rainer Maria Rilke, greeted with "Fünf Gesänge" the virile god of war and emancipation. Another poet and an early victim of the war, Georg Trakl, while overwhelmed as a medic by its brutality, nevertheless gave voice in unexcelled fashion to the visionary fervor which now gripped most artists; in his short poem "Grodek" (a battleground) the last

[3] *Hanns Wegener,* Ferdinand Avenarius: Der Dichter *(Leipzig: Verlag für Literatur, Kunst und Musik, 1908), p. 22.*

*line is a mystic dedication to "the unborn gener-
ations." Only one German author, already in exile,
did not let himself become enraptured by utopian
delusions, concocted of discontent and the revolu-
tionary propensities of war. In Switzerland the poet
and novelist Hermann Hesse issued a warning: "O
Freunde, nicht diese Töne!" (using as a title for his
essay Beethoven's brief prologue to Schller's "An die
Freude," which constitutes the choral section of the
Ninth Symphony). Hesse confronted the eulogizers of
the war as an instrument of progress with the staunch
conviction that overcoming war was mankind's
noblest goal and was meant to be the ultimate result
of occidental-Christian morality.*

*Regardless of the paucity of such dissenting voices,
the enthusiam for a "just" war waned quickly. The
German intellectual community was disillusioned as it
found that it had rallied to the cause of power
politics and had championed brotherhood with
peoples sold into the bondage of enmity by other
intellectuals. As a protest against this corruption on
the part of writers and artists—notably those in the
Allied camp, Avenarius published two books which
were intended to make clear the intellectual treachery
behind war propaganda. First, Das Bild als
Verleumder: (The Calumny of Pictures) appeared; the
subject was the misuse of pictures in establishing false
claims, in fostering an atmosphere of suspicion and
hatred. In 1918 Avenarius continued his attempt to
point out the dishonesty in material issued about the*

war by publishing a second book, drawing in this instance upon the new art of cartooning, the use of caricatures, which afforded him in this final, nihilistic and most bitter phase of the war a plenitude of proof of the perversion of art.

The readers of Der Kunstwart *and members of the Dürer Club, an organization also fostering a union between "plain" people and intellectuals, provided the cartoons, submitting them to* Der Kunstwart *at the request of the editor. Avenarius was proud to be able to point to the fact that the German censors allowed enemy propaganda to be circulated in the mails, ultimately to be published in Germany.* Das Bild als Narr (The Picture as the Fool: Caricatures in the Persecution of a People: What they Portray and What they Reveal) *had a noble purpose: "I am fighting for justice for us Germans as among us Germans I fight for justice for the enemy."*[4]

Basically, Avenarius tried to elucidate the duplicity, almost too evident in intent and execution, in the cartoons which fill the book (explanatory material is editorial and brief). The divisions illustrate the kinds of deception practiced by the cartoonists. That they make fools of themselves as well as of the people taken in by deft sketching and clever captioning becomes convincingly clear when Avenarius demonstrates that the cartooning once meant to antagonize one of the allied nations against another is now applied to Germany, that the German army is at

[4] *Avenarius*, Das Bild als Narr, *p. 4*

the same time cowardly and bestial, that maiming the children of the Allies is a German fixation and starving German children a commendable ambition of the Allies. Avenarius is not without his bias: German caricatures which constitute the last section of the book are never bloodthirsty and are much more skillfully done than those of the Allied artists. However, the mission of Avenarius in publishing this propaganda for hatred, vengeance and annihilation (as appallingly hyperbolic as it once appeared to be, the bestiality has all come true in successive wars), his duty as Kunstwart *to reveal the abuse of art in encouraging artists to dupe the people they should serve has been impressively carried out. His anguished cry to those people who misguidedly perpetrate the frauds of war propaganda and those people who are expected to accept it as genuine echoes today: "Why do you tolerate this?!"*[5]

Kurt J. Fickert
Professor of German
Wittenberg University

[5] Ibid., *p. 118.*

9

Ferdinand Avenarius

Das Bild als Narr

Die Karikatur in der Völkerverhetzung, was sie aussagt — und was sie verrät

Mit 338 Abbildungen

15.—35. Tausend

Herausgegeben vom Kunstwart
München, Georg D. W. Callwey

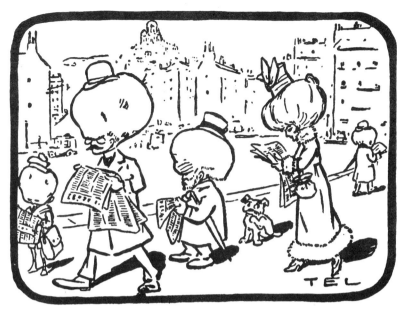

Les bourreurs de crânes

Was sind das für Leute, die „Schädelausstopfer", die uns „Tel" da im „Homme enchaîné" (7. 3. 17) vorgeführt hat? Deuten wir das Bild aus Clemenceaus Blatt einmal auf deutsch! Sie haben wöchentlich siebenmal den großen Endsieg für übermorgen angesagt, da aber die Schlußvorstellung immer vertagt ward, so gilt es ihnen nun, die einmal aufgetriebenen Schädel mit Stopfpapieren in Form zu halten. Mit irgendwelchen — es gibt nicht nur Schädelausstopfer mit Siegesnachrichten, Begeisterungsreden, Cant, Haßgesängen, Verdächtigungen, Verdammungen in Worten, es gibt auch Schädelausstopfer mit Bildern. Mit Zeichnungen von Augenzeugen, die da oder nicht da sind, mit echten und gefälschten Photographien, mit Visionen aus dem Traum oder auch vom Theater. Nichts aber entwickelt mehr Gas aus sich selber und ist deshalb zum Kopfaufblasen von innen heraus so geeignet, wie das Zerrbild. Karikaturen sind der beste Schädelblähstoff der Welt.

Der Bürger hat in allen Landen großen Respekt vor ihnen. „Welch freier Geist!", denkt er, „der die Welt aus stolzer Höhe so adlerhaft überblickt, so bis ins Innerste durchschaut, und seine Erkenntnis so kampfkühn bekennt!" Da irrt er wohl etwas, der Bürger. Der Kampfmut hat außer auf die Zensur vor allem auf den Zeitungsverleger zu achten, und der lauscht seinen Abonnenten. Wo die stehn, das, Bilder-Narr, entscheidet — du darfst gar nicht dahin auffliegen, von wo man die Dinge von ihren verschiedenen Seiten erblicken kann, du bist auf dem Boden deiner Partei vor einer Seite angepflöckt. Nun hüpfe mit deinem Strick am Bein, daß du dem Zuschauer „aus seiner Seele zu tanzen" scheinst. Ein Zerrbilderzeichner, der hoch fliegen und frei gestalten will, der übe sich in Wolken-Kuckucksheim, sonst schössen sie ihn ab. Doch ist wohl nicht zu befürchten, daß viele solche Behinderte

— 3 —

da sind, Massengeist steckt an — möglich: die meisten glauben an ihre Bilder selbst. Sie und der Bürger, jetzt sind sie einmal beisammen, und also reizt, schürt, stärkt man den Massenwahn auch von dieser Seite her wohl größtenteils mit ruhigem Gewissen.

Weil Karikatur „par préférence" Suggerierkunst für die Vielen ist, deshalb ist sie als Kriegsmittel so überaus beliebt. Man kann mit ihr Alles bekämpfen und Alles verteidigen, und auf die schwachen Gehirne, also auf die der Mehrheiten, wirkt es stets. Zwei Minuten bei kühlem Blut würden jedem, der denken will, klar machen, daß die unvermeidliche Subjektivität eines Zerrbildes von den Dingen, die es behandelt, rein gar nichts Sachliches aussagen k a n n, daß Karikatur bei allen ihren Darstellungen überhaupt nicht nur die geborene Übertreiberin, sondern auch die geborene Fälscherin sein m u ß — aber wer hat denn im Kriege kühles Blut? Bei einem Zerrbild mag außer dem Politiker der Witzfreund und hie und da der Kunstfreund etwas zum Mitnehmen finden. Aber auch der W a h r h e i t s f r e u n d ? Was kann ein Zerrbild dem W a h r h e i t s u c h e r geben?

Man ist versucht, auf diese Frage glatt zu antworten: „Nichts". Da fallen einem die beliebten Bilder ein: „Les Allemands peints par eux mêmes", „Unsre Feinde, wie sie sich selbst sehn", und andre mehr, die nachweisen, daß dieses oder jenes Volk in seinen Karikaturen gelegentlich sich selbst verspottet. Besagt das nichts? Zunächst besagt es, daß man sich selbst zum Besten haben kann, also nach Goethes Wort — möglicherweise zu den Besten gehört. Und weiter? Besagt es etwa: Karikaturen derselben Art sind ohne weiteres schwach, wenn sie gegen uns, den Feind gerichtet sind, lachen sie aber über Zustände daheim, so spiegeln sie die Wahrheit lauter? Ach nein, so wenig der beste Witz j e m a l s ein Beweis ist, so wenig gibt auch die beste Karikatur j e m a l s einen Wahrheitsbeweis über ihren G e g e n s t a n d. Andersherum, meine Herren Nachprüfer! Nicht über die S a c h e gibt die Karikatur Erkenntnisse, aber über den Z e i c h n e r, und über den, der sich ihrer freut! Es ist schon wichtig genug, um es zweimal zu sagen: Das Zerrbild gibt Erkenntnisse, aber nicht über das, was es behauptet, sondern ü b e r d e n, d e r behauptet. Die Karikatur spricht als A u s d r u c k d e s s e n, d e r s i e g e z e i c h n e t h a t. Und spricht auch über den, dem sie g e f ä l l t. Sie spricht über die „Mentalität" der Zeichner und ihres Publikums, der Zeitungen, die ihre Bilder bringen, und ihrer Leserkreise. Das heißt aber bei Millionenauflagen: sie spricht über den Geisteszustand der M e h r h e i t e n in ihren Ursprungsländern. Nicht durch das, was ihre Zeilen und Striche mit Absicht, sondern durch das, was sie unabsichtlich sagen — durch das, was sie v e r r a t e n.

Davon handelt diese Schrift.

Wer meine literarische Tätigkeit während des Krieges kennt, der kann nicht bezweifeln, daß auch das „Bild als Narr" nicht der Völker-Verhetzung, sondern der V e r s t ä n d i g u n g zwischen den Völkern dienen will. Ich kämpfe hier für Gerechtigkeit gegen uns Deutsche, wie unter uns Deutschen für Gerechtigkeit gegen den Feind. Unmöglich, daß sich ein Friede der Gesinnung und damit die Vorbedingung einer glücklicheren Zukunft herstellen und halten läßt, wenn das Verleumden und Verhetzen ohne Verantwortlichkeitsgefühl in dieser Ungeheuerlichkeit verbleibt. Meine d e u t s c h e n Leser ihrerseits bitte ich auch vor den Zeugnissen dieser Schrift vor allem um kaltes Blut. Wir sind die Sieger

im Waffenkampf, in unsern Gauen steht kein Feind, wir sind auch keine heißköpfigen Romanen — wir hatten es immerhin leichter, besonnen zu bleiben, als zumal die Franzosen. Der würde sich gründlich irren, der meinte, nach diesen Handlungen gegen uns wären wir nun auch unserseits zur „Revanche" mit gleichen Mitteln berechtigt. Uns vor der Ansteckung zu bewahren, das ist diesem Geist gegenüber eine sehr wesentliche Pflicht der deutschen Kulturpolitik. Oder wir kommen eben auch herunter.

<div align="center">☉</div>

Daß ich für „Das Bild als Narr" aus reichem Bildermaterial schöpfen konnte, verdanke ich vor allem Kunstwartlesern und Dürerbündlern bei uns und im Ausland, die meiner öffentlichen Bitte um solche Blätter durch zahlreiche Sendungen entsprochen haben. So bin ich Herrn Alfred Knapp in Zürich für seine ebenso eifrige wie verständnisvolle Hilfe verpflichtet. Herrn Professor Paul Clemen in Bonn verdanke ich meine meisten Unterlagen aus amerikanischen Blättern. Ich bitte sehr, mich durch weitere Zusendungen zu unterstützen, denn meine Arbeiten auf diesem Gebiete sind noch lange nicht abgeschlossen. Man wolle solche Blätter unter meiner persönlichen Adresse (Prof. Dr. Avenarius, Dresden-Blasewitz) sämtlich mit dem Zusatze: (In Sachen „Bild als Verleumder") schicken.

Bei den Illustrationen meines Buchs kam es nicht auf eine „Schönheit" an — die wäre nach teilweis ganz schlechten Zeitungsdrucken ohnehin unerreichbar —, sondern auf ihre Treue, auf Dokumentenwert. Eben wegen dieses Beweis-Wertes bemühte ich mich auch, bei den Bildern die Quelle genauestens anzugeben, sofern sie nicht aus ihnen selbst zu ersehen war. Wo man mir bloß einen Ausschnitt geschickt hatte, ging das freilich nicht immer an. Die Quellenangabe fehlt aber doch nur bei ganz wenigen, zudem evident echten Fällen — bei 6 von den 338 Bildern. Die Original-Unterschriften habe ich, wo sie wichtig waren und es anging, mitphotographieren lassen. Die deutschen Worte unter den Wiedergaben fassen kurz den Sinn zusammen, glossieren ihn oder deuten auf das, was ich zu beachten bitte. Wo sie Übersetzungen der Original-Unterschriften sind, ist dies durch Anführungszeichen („ ") kenntlich gemacht.

<div align="center">☉</div>

Das „Bild als Narr" ist ein Seitenstück zu meiner Schrift „Das Bild als Verleumder". Jetzt ist eine französische Gegenschrift erschienen, „L'imposture par l'image" (Librairie Payot, Lausanne), die sich im Vorwort ausdrücklich als Antwort auf das „Bild als Verleumder" bezeichnet: „la brochure que nous publions n'est q'une réponse à celle du Dr. Avenarius." Sie ist aber keine Antwort, sondern ein Bluff. Sie ist ein Versuch, abzulenken. Mein Buch hat es mit Verleumdungen zu tun, auch der Titel seiner französischen Ausgabe (Bern, Wyß) lautet nicht „L'imposture par l'image", sondern „La calomnie par l'image". Deutsche Fälle von der Art, wie die französische „Réponse" sie bringt und wie sie sich bei der Entente in Massen finden, hab' ich in meiner Zeitschrift, dem „Deutschen Willen" (Kunstwart), schon im November 1915 vor meinen Landsleuten mit Bild und Wort angeprangert, und ebenso hab' ich dort aus der amtlichen französischen Angriff-Schrift gegen wirkliche und angebliche deutsche Bilder-Täuschungen die sämtlichen Bilder schon im

Oktober 1916 durchgesprochen und wiedergegeben. Es ist auch der deutschen Zensur nicht beigekommen, mich bei diesem Aufräumen daheim irgendwie zu behindern. Freilich, die deutschen Fälle von „imposture" sind gegenüber den französischen Verleumdungen Lämmer an Harmlosigkeit. Und was hat man d r ü b e n zur Reinigung getan? Hat man dort öffentlich die französischen verleumderischen Dokument=fälschungen aufgedeckt, beispielsweise die des „Miroir", der als authen=tische, unwiderlegliche photographische Dokumente deutscher Greuel — russische Pogromphotographien verbreitet hat? Oder die gleich haar=sträubenden Verleumderbilder vom „Miroir" sonst, von „Le Journal", vom „Matin", vom „Petit Journal"? Zu all diesen nachweislich b e = w u ß t v e r l e u m d e r i s c h e n französischen Dokument=Fälschungen bringt die französische Schrift k e i n e i n z i g e s d e u t s c h e s G e g e n s t ü c k. Es gibt eben keins.

Damit wir im Dienste der Wahrheit beiderseits keine Zeit verlieren, ein Vorschlag:

„Meine Herren Gegner und ich, wir verpflichten uns, jeder in seinem Buche den andern ohne jede Beschränkung mit Wort und Bild sagen und zeigen zu lassen, was er will, indem jeder von uns dem andern je sechzehn Seiten „weißes Papier" zur Verfügung stellt. Ich ver=pflichte mich, eine vom Verfasser und Verleger von „L'imposture par l'image" mir fertig gelieferte Gegenschrift gegen das „Bild als Ver=leumder" im Umfange von sechzehn Seiten dieser meiner Schrift selber als zugehörigen und in Titel und Vorwort benannten Teil beiheften zu lassen, und meine Herren Gegner verpflichten sich, eine von mir fertig zu liefernde Gegenschrift von gleichfalls sechzehn Seiten mit „L'imposture par l'image" eingeheftet ebenso als Teil des Ganzen zu verbreiten. Jeder Teil verbürgt, daß die Zensur seines Landes Text wie Bild der Entgegnung unbehindert läßt."

Nimmt man meinen Vorschlag an, so kann hüben wie drüben Rede mit Gegenrede und Bild mit Gegenbild unmittelbar verglichen werden, und so dienen wir der Wahrheit b e i d e. Lehnt man ihn aber ab — so gibt das auch Bescheid.

Dresden-Blasewitz f e r d. A v e n a r i u s

Infolge der politischen Ereignisse wird an Stelle einer neuen Auflage von Avenarius' Schrift „Das Bild als Verleumder" ein neues und umfassendes Buch von ihm: „Der Suggerierkrieg im Bilde" im Verlag von Georg D. W. Callwey in München erscheinen. Der Entwertungskrieg wird unzweifelhaft über den Friedensschluss hinaus zur Ausschaltung der Deutschen aus Weltverkehr und Weltwirtschaft fortgesetzt werden; er ist von höchster Bedeutung für die ganze weitere deutsche Geschichte, ja für die Erdgeschichte. Diese Dinge klarzulegen, dann aber auch: gegen den Suggerierkrieg zu helfen, das ist die Aufgabe des neuen Buchs. Es soll, herausgegeben vom Kunstwart, bei Georg D. W. Callwey in München im Laufe des Jahrs 1919 etwa zum gleichen Preise wie das „Bild als Narr" erscheinen. Auch der wichtigste Inhalt des „Bildes als Verleumder" wird darin verarbeitet sein.

Was man drüben sich selber nachsagt

Wohl der beste französische Karikaturist ist heute noch Hermann Paul, für das beste französische Witzblatt gilt „L'Assiette au beurre", und so zeigt ein Sonderheft „La guerre" der „Assiette au beurre" mit Steindrucken von Hermann Paul mit das Beste französischen Karikatur-Esprits. Dieses Heft bilde ich hier Seite für Seite ab. Titelbild: ein ordengeschmückter Kavallerist — aber was hängt ihm am Sattel? Eine Uhr und ein abgeschnittener Feindeskopf! Zweites Bild: „Auf dem Wege zum Ruhm" — versteh' ich's recht: ein betrunkener torkelnder Mobilisierter? Drittes: ein Brief bei den Eltern: er hat vier getötet und hat geplündert — er bekommt das Kreuz! Alsdann ein Doppelblatt: „Der Tag des Ruhms ist angebrochen" — da schleppt eine Bande die Beute, schleppen sie ein Mädchen mit, schleppt wieder der Held vom Titelblatt einen abgeschnittenen Kopf. Nächstes Bild: der Eingebrachte — Keiner versteht, was er sagt, also: erschießt ihn! Sechstens: Helden-Zeitvertreib — man bestiehlt die Toten. Siebentes und wiederum Doppel-Blatt, so aufdringlich groß, wie sich's nur machen läßt: ein vergewaltigtes Kind. Und so fort. Wir Deutschen knirschen: ja, so wagt man uns jetzt zu schildern, uns „Hunnen", uns „Boches". Da achten wir auf die Uniformen — und trauen unsern Augen nicht. Diese Helme, diese Käppis — das sind ja gar nicht wir! Allmählich erst erfassen wir die verblüffende Tatsache: bereits im Jahre 1901 hat das erste französische Witzblatt genau dieselben unerhörten Niederträchtigkeiten, die uns jetzt „die Empörung der Menschheit ins Gesicht speit" — im Jahre 1901 hat der französische Esprit alles das seinen jetzigen Bundesgenossen und sogar der eigenen Nation nachgesagt!

Über die Zuverlässigkeit der französischen Greuelbeschuldigungen werde ich unter bildlicher Wiedergabe der nach Bédier uns Deutsche moralisch vernichtenden Dokumente in meinem nächsten Buch sprechen. Auch davon, wie die französische Volksphantasie mit Greuelbildern solcher Art so geschwängert war, daß sie ihr zur Apperzeptionskonstante fast werden mußten. Wenn wir nun alte französische Blätter betrachten wie das antimilitaristische Heft der „Assiette au beurre" — sehen wir dann die Greuelverdächtigungen gegen uns nicht in anderm Lichte? Die unfaßlichen Verbrechen der Boches haben sie nach ihrer eignen Behauptung alle schon selber getan! In Wahrheit verhält es sich so: alle diese „neuen" Gemeinheiten waren in der Phantasie schon da, und wen

man nicht leiden konnte, dem schob man sie eben zu. Den Engländern, den Russen, den Italienern, den Amerikanern, auch den Verhaßten im eigenen Franzosen-Volk — jedem, der im Gehaßt-werden gerade daran war. Das Giftanblasen war ihnen eben politische Waffe, und für erlaubt galt, was gefiel.

Es ist noch wegen anderer Gedanken recht lehrreich, ein wenig in den Karikaturen aus den Entente-Ländern zu blättern, bevor sie in Entente standen. Die „Assiette au beurre" ist mit sehr pikanten Beilagen für jederlei Gaumen ausgestattet, der an derlei Geschmack findet, und dabei kommt auch der Kunstfreund auf seine Kosten, denn die Zeichnungen sind oft vorzüglich. Wir entnehmen auch für unser Buch alten und neuen „Buttertellern" noch dies und das. Auf den folgenden Seiten also in verkleinerter einfacher Nachbildung zunächst ein ganzes altes Heft, das Sonderheft „Der Krieg" vom 4. Juli 1901. Ich denke gar nicht daran, nun zu behaupten: die Engländer und Franzosen hängen sich Menschenköpfe an die Sättel, erschießen, wen sie nicht verstehn, bestehlen die Gefallenen, schänden die Kinder und tun sonst ihrerseits, was sie uns vorwerfen — denn sie behaupten das in ihrer Karikatur ja selbst. Was an den Beschuldigungen Wahres ist, weiß ich nicht. Ich gebe diese Blätter nur wieder als Bilder vom Kopf-zustande der französischen Karikaturisten und des Publikums, das sich ihrer freut.

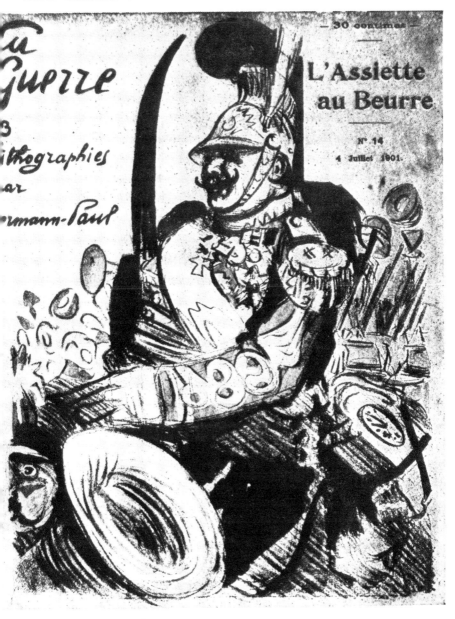

itelblatt der „Assiette au beurre" vom 4. Juli 1901, Sonderheft „Der Krieg".
in Soldat aus dem jetzigen Entente-Heer mit erplünderter Uhr und
bgeschnittenem Menschenkopf am Sattel. Wir geben auf den folgenden
eiten alle Bilder dieses Heftes wieder, um nicht in den Verdacht partei-
scher Auslese zu geraten. Nach diesem berühmten französischen Blatte hätten
lso die Franzosen und ihre Bundesgenossen die „unerhörten Greueltaten", die
an just den Deutschen nachsagte, bereits 1901 ihrerseits begangen.

L'ASSIETTE AU BEURRE

En route pour la gloire.

„*Auf dem Wege zum Ruhm.*" *Nämlich: man ist betrunken.*

L'ASSIETTE AU BEURRE

— *Il en a tué quatre... il a pris des fourrures et des bijoux... il va avoir la croix !....*

„Er hat vier getötet . . . er hat Pelzwerk und Schmuck ge-nommen . . . er bekommt das Kreuz." Der Vorwurf des Dieb-stahls, den man jetzt den „Boches" macht, ganz ebenso selbstver-ständlich den eigenen Leuten gemacht.

... Le jour de gloire est arrivé!

„Der Tag des Ruhms ist angebrochen." Wobei man denn b r e n n t
plündert, mordet, vergewaltigt und mit abgeschnit
tenen Köpfen paradiert. Nicht die leiseste Andeutung, daß
der rotröckige Reite

va an „Boches" gedacht sei, die doch eben wegen solcher Schand-
en außerhalb der Menschheit stehn — Uniformen und Fahnen
uten in diesem ganzen Heft weit eher auf Franzosen und, wie
l, auf Engländer.

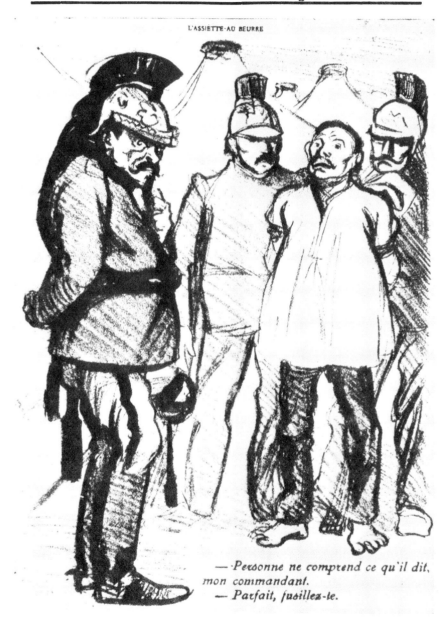

L'ASSIETTE·AU BEURRE

— Personne ne comprend ce qu'il dit, mon commandant.
— Parfait, fusillez-le.

„Keiner versteht ihn, Herr Kommandant." — „Schön, erschießt ihn."
— Die Greueltat des Erschießens ohne gründliche Untersuchung
wird also hier ohne weiteres dem e i g e n e n Heere nachgesagt.

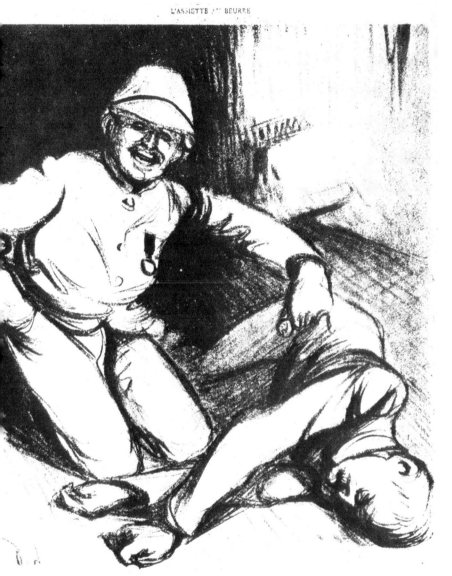

L'ASSIETTE AU BEURRE

Passe-temps de héros.

„Helden-Zeitvertreib." Sie b e s t e h l e n d i e T o t e n. Auch das also ein altes Requisit der Karikaturhetze, das hier von Franzosen den eigenen Leuten nachgesagt wird.

„Salutiert, die Liebe geht vorbei!" In aufdringlichem Doppelformat

qui passe.... ›

— das Originalbild ist fast einen halben Meter
breit — ein vergewaltigtes Kind!

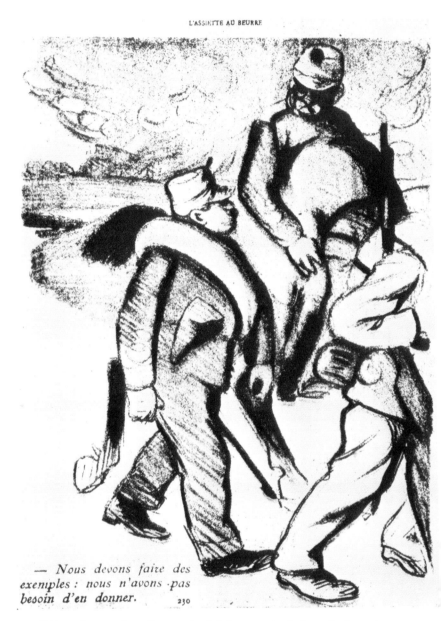

L'ASSIETTE AU BEURRE

— *Nous devons faire des exemples : nous n'avons pas besoin d'en donner.* 230

„Wir müssen eben Exempel statuieren, wir haben doch nicht nötig, unserseits welche zu geben."

L'ASSIETTE AU BEURRE

— Dites donc : Si le Christ voyait tout ça, il ferait une tête!

„Hören Sie: wenn Christus das sähe, d e r würde ein Gesicht machen!"

— En voilà des papas !...

„L

L'ASSIETTE AU BEURRE

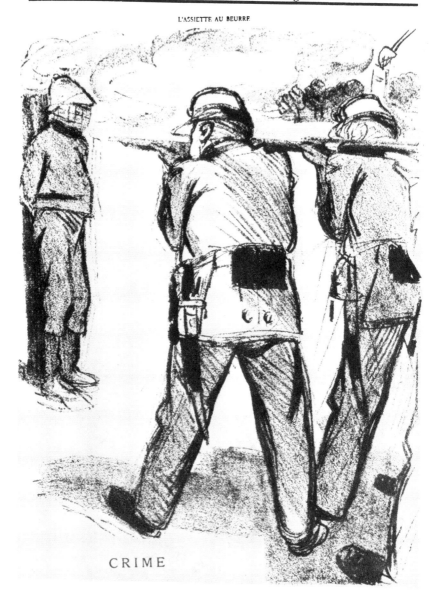

CRIME

„*Verbrechen*." *Nämlich: wenn's* g e g e n *uns geschieht.*

Französische Verspottung des „z w e i e r l e i M a ß e s", das jetzt in
der gesamten französischen Karikatur und französischen Presse über-
haupt geradezu die G r u n d f o r m e l geworden ist, wenn man die

L'ASSIETTE AU BEURRE

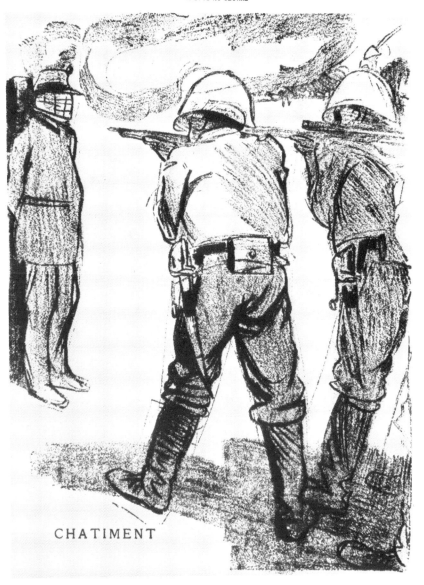

CHATIMENT

„Züchtigung.“ Nämlich: wenn w i r 's machen.

*Kriegführung einerseits von der Entente, anderseits bei den Mittel-
mächten beurteilt.*

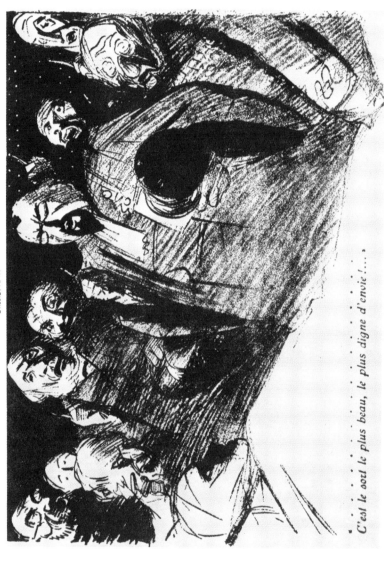

L'ASSIETTE AU BEURRE

« C'est le sort le plus beau, le plus digne d'envie !... »

Gegen die angeblich patriotische P h r a s e. „Euch ward das schönste, das beneidenswerteste Los.'' Schon durch die Charakteristik der verlogenen Gesichter eines der glänzendsten Spott- und Zornbilder auf die chauvinistische Heuchelei von der Herrlichkeit des Kriegs, die jetzt

Wie man's vor Tisch las

"Vor Tisch las man's anders." Bevor man sich nämlich zum Bund gegen Deutschland zusammensetzte.

Willst du, Karikaturist, vom Haufen beklatscht sein, so mußt du je nach der Stimmung im Parterre deinen heiligen Zorn rechts herum, links herum hupfen lassen können wie der Dresseur seine Pudel. Das kannst du nicht? Das lernt sich. Fast alle berühmten französischen Karikaturisten arbeiten nun schon lange im Metier, und wenn man ihre alten Sachen mit den neuen vergleicht, so erweist sich die Beweglichkeit ihres Geistes. Ein harmloser Neutraler mag meinen, Bilder so heiligen Zornes gegen uns Deutsche könnten nur beim entsetzten Mit-Erleben bis dahin unerhörter Grausigkeiten zum Himmel schreien. Daß er sich irrt, zeigt aber nicht nur der eben gereichte „Butterteller", sondern jede Durchprüfung aller Karikaturbestände. Bei Kriegsausbruch ward eben abgewischt, was man sich gegenseitig an „Räuber!", „Schänder!", „Dieb!", „Mörder!" zugeworfen hatte, und die bald ins Ungemessene gesteigerte Munitionserzeugung auch an Sputum-Kunst wird gegen den gemeinsamen Feind jetzt trommelfeuerweise gemeinsam verbraucht.

Nehmen wir das krasseste Thema heraus, die Greuel, unter diesen wieder das schlimmste, das Greuel der Massenvernichtung, und prüfen wir allein an diesem Beispiele nach, was allein Frankreich gegen England zu diesem einen Thema früher „gesagt" hat, so finden wir schon Stoff genug.

Gehen wir dann zu dem über, was man das Politische im engeren Sinne nennen kann. Die „Einkreisung" Deutschlands durch England, um die britische Weltherrschaft sicherzustellen, wird jetzt bestritten: man braucht das zum Aufrechterhalten des Völkerwahns, Deutschland habe 1914 aus Eroberungsgier die Welt überfallen. Dennoch beweist eine Menge insbesondere von französischen Karikaturen, daß man sich über den wahren Sachverhalt so lange vollkommen klar war, als die Hoffnung auf eine Revanche die Köpfe noch nicht verwirrte. Die Empörung gegen die englische Fessel, die englische Kralle erweist auch, daß man in Englands Einkreisungspolitik nicht etwa eine Verteidigungsmaßregel sah. Ebenso ward das Unwürdige des französischen Du auf Du mit dem Moskowitertum auch in Frankreich selber klar erkannt und scharf angegriffen. Die Auffassung der deutschen Lage vor dem Krieg war selbst im englischen „John Bull" genau wie bei uns in Deutschland. Ich gebe noch ein paar Karikaturen aus Italien mit als Zeugnisse dafür, daß die Einsicht auch dort in hellen Köpfen nicht fehlte. Deutsche Behauptungen, die jetzt „gebrandmarkt" werden als Ausgeburten schamloser deutscher Heuchelei oder frecher deutscher Lüge, um unsern eroberungsgierigen Überfall auf die friedliche Nachbarschaft zu beschönigen, Behauptungen genau desselben Inhalts fand man in Witzblättern aller unserer jetzigen Feinde.

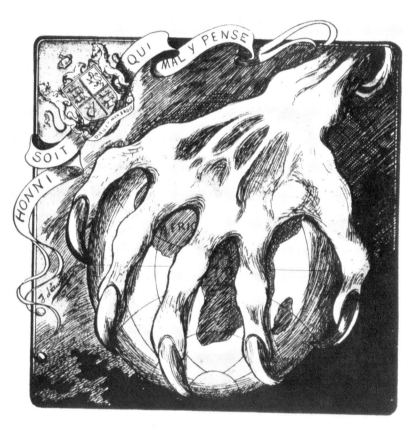

*Französische Karikatur von J. Laurian (1899) auf die Raub-
tierkralle desjenigen Volkes, das nach gegenwärtigen Entente-
Legenden zum Schutze der kleinen Nationen, der Freiheit und
aller edeln Güter in den Krieg gegen jegliche Annexionen ge-
zogen ist. „Honni soit, qui mal y pense!"*

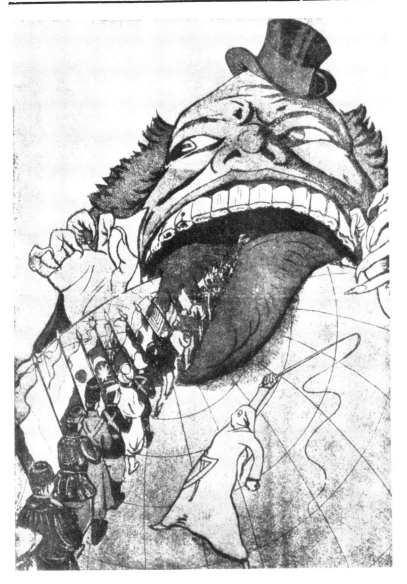

*Eine nach Art der italienischen Beerdigungsbrüder verhüllte Ge-
stalt mit dem Freimaurerzeichen peitscht die Völker alle in den eng-
lischen Riesenrachen. Überschrift: „Der Abgrund des Krieges",
Unterschrift: „Es scheint doch unmöglich, daß die Völ-
ker so blind sein sollten!" Italienisches farbiges Titelbild
von „Il Mulo" vom 10. I. 15, also noch aus demselben Jahre, in
dem auch Italien „so blind" war.*

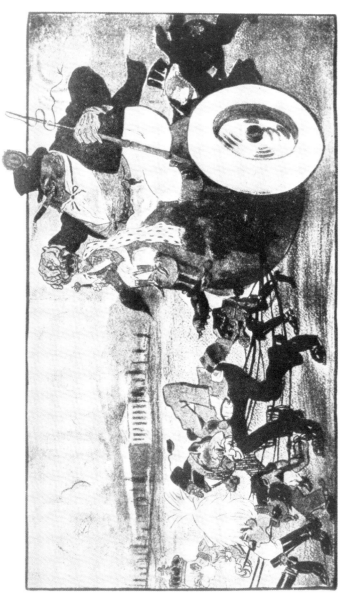

John Bulls Traum. Alle will er vor seinen Siegeswagen spannen und dabei den Zaren auf den Kutscherbock nehmen. Hinten schiebt der französische Präsident. (Aus „L'assiette a u beurre" vom 24. VI. 11.)

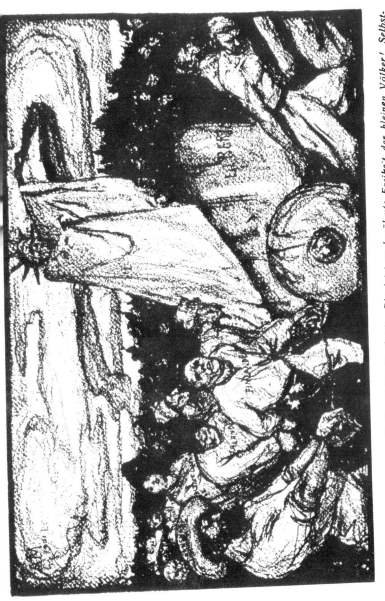

Auf dem Triumphwagen des Todes steht „Freiheit". Die jetzt so berühmte Freiheit der kleinen Völker! Selbst-
verständlich gehört für den französischen Karikaturisten auch Elsaß-Lothringen dazu, obgleich seine Bevölke-
rung zu neun Zehnteilen deutsch ist. Mit Ausnahme Armeniens aber standen a l l e andern Gefesselten:
Polen, Finnland, Transvaal, Irland, Philippinen, Cuba unter der Herrschaft heutiger E n t e n t e - Länder. Da
diese „für die Freiheit der kleinen Völker" kämpfen, so werden alle jene Gefesselten samt Ägypten und Indien
jetzt ja unzweifelhaft mit befreit. — (Französische Karikatur von A. M. von 1901.)

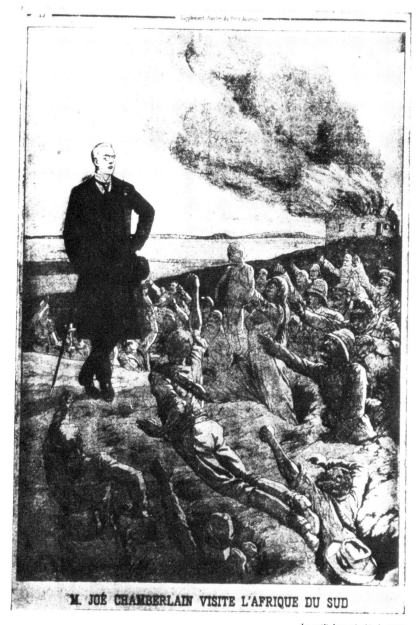

M. JOË CHAMBERLAIN VISITE L'AFRIQUE DU SUD

Le petit Journal, 25. I. 1903

„Herr Joë Chamberlain besucht Südafrika." Ein farbiges ganzseitiges „Petit-Journal"-Bild über den völkerbefreienden Schutz der kleineren Nationen — in der Praxis.

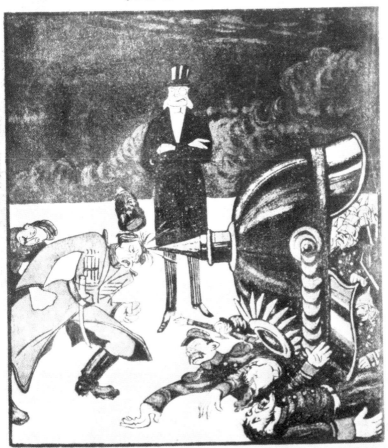

Italienische Karikatur noch von 1915! Der Engländer: „Kräftig, Verbündete! Ich will ihm die Spitze abbrechen; den Nagel hab ich mir in den Kopf gesetzt." Die Alliierten: „Daß du ihm die Spitze abbrechen willst, ist schon wahr, aber den Nagel kriegen w i r in den Kopf!" (Mulo, 28. II. 15.)

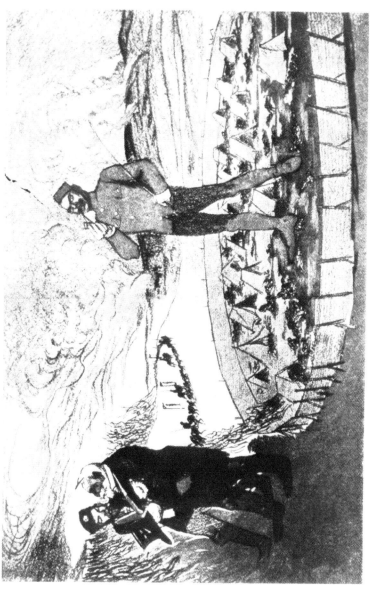

England im Konzentrationslager. Das Bild ist im Original noch viel wirksamer, weil noch eine Rotplatte verwendet ist: die Welt steht in Blut und Flammen und der Engländer wie der Teufel selber darin. (Französ. Karikatur von Kupka.)

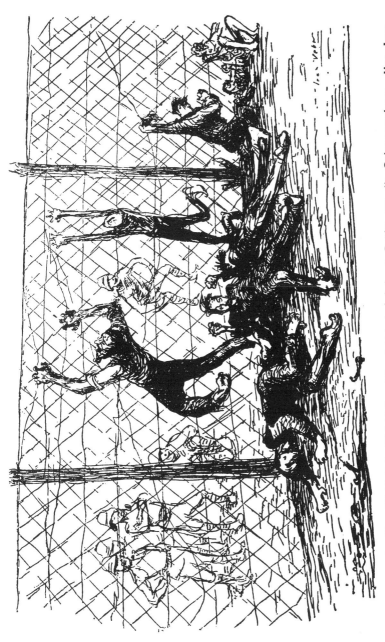

Die englische Menschlichkeit in Süd-Afrika. Die elektrisch geladenen Drähte um die Gefangenenlager. Von Jean Veber. (Assiette au beurre 1901, 26.)

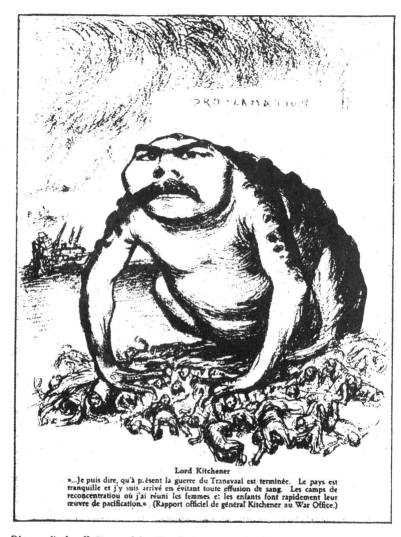

Lord Kitchener

»...Je puis dire, qu'à présent la guerre du Transvaal est terminée. Le pays est tranquille et j'y suis arrivé en évitant toute effusion de sang. Les camps de reconcentratiou où j'ai réuni les femmes et les enfants font rapidement leur œuvre de pacification.« (Rapport officiel de général Kitchener au War Office.)

Die englische Kröte, welche die Besiegten zerdrückt. Unterschrift eine Stelle aus einem Bericht Lord Kitcheners: „Ich kann sagen, daß der Krieg in Transvaal nun beendet ist. Das Land ist ruhig, und ich habe das erreicht, indem ich alles Blutvergießen vermied. Die Konzentrationslager, in denen ich die Frauen und Kinder vereinigt habe, vollenden schnell ihr friedenbringendes Werk." (Zeichnung von Jean Veber, Assiette au beurre 28. 9. 1901.)

CLÉMENCEAU
Le pas du commandité

„Clémenceau. Der Tanz des Geschäftteilhabers." John Bull leitet die Sache. Clémenceau macht seine Kunststücke mit den englischen Geldbeuteln. Ob diese Verdächtigung zutraf, wissen wir natürlich nicht. Wir geben all diese Bilder ja nicht ihrer Behauptungen, sondern des Geistes wegen, den sie kennzeichnen.

„Englische Zivilisation bei der Arbeit." (Französ. Karikatur von Doré.) Eine Art Requisitenwagen für Greuelbeschuldigungen, die jetzt auf die Deutschen umgeladen werden. Denn jetzt ist es eben „die deutsche Kultur", die man mit den alten Theaterstücken „bei der Arbeit" zeigt. Man sieht: auch die

L'ASSIETTE AU BEURRE

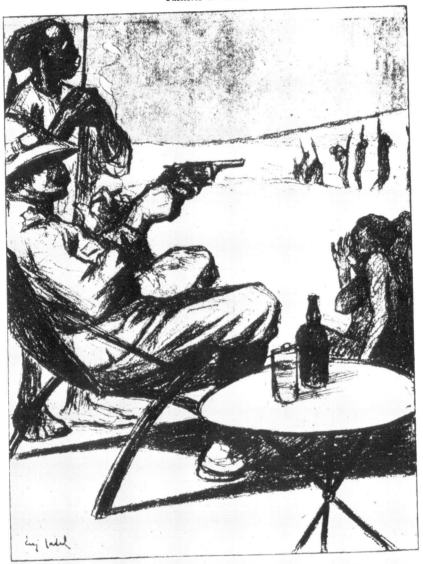

Coloniaux.

— En attendant des renforts, travaillons un peu nous-mêmes.

„Während wir auf Verstärkungen warten, arbeiten wir ein bißchen selber."
Der Negersoldat ist durch die Kopfbekleidung unmißverständlich als F r a n -
z o s e gekennzeichnet. (Aus der „Assiette au beurre" 9. 8. 1902.)

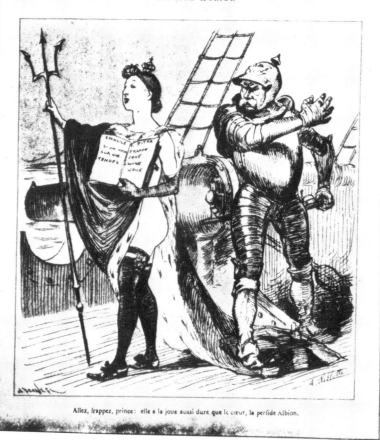

Das „perfide Albion". „Schlagen Sie zu, Fürst! Sie hat die Backen so hart
wie das Herz." (Französ. Karikatur von Willette, 1889.)

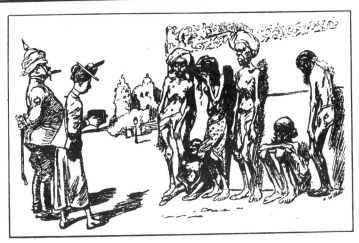

Das gemütvolle Albion bei der indischen Hungersnot. (Französ. Karikatur von Willette.)

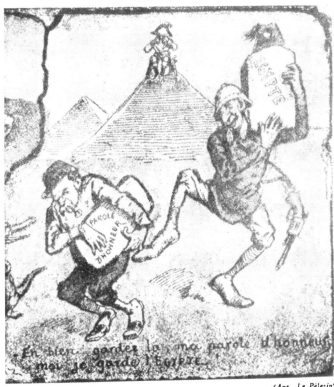

(Aus „Le Pèlerin")

Der Engländer mit einem Fußtritt zum Franzosen: „Na gut, behalte du mein Ehrenwort, ich behalte Ägypten."

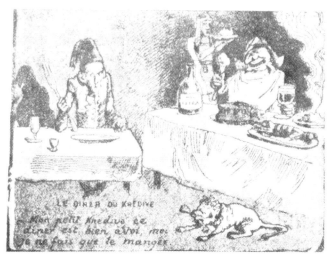

„Mein kleiner Khedive, das Diner gehört natürlich dir, ich tue ja auch nichts, als daß ich's esse." (Aus „Le Pèlerin".)

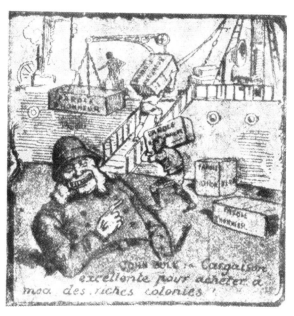

John Bull: „Ausgezeichnete Schiffsladung! (Nämlich die Ballen mit englischen Ehrenworten.) Damit kann ich mir reiche Kolonien kaufen." (Aus „Le Pèlerin".)

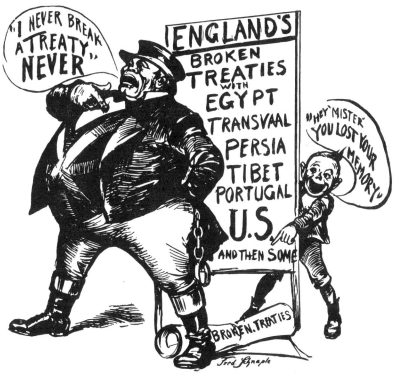

ENGLAND'S SPECIALTY

*„Englands Spezialität." John Bull: „Ich habe nie Verträge ge-
brochen, nie!" Der Junge ruft ihm nach: „He, Herr, Sie haben Ihr Ge-
dächtnis verloren!" und zählt ihm Englands gebrochene Verträge auf: „mit
Ägypten, Transvaal, Persien, Tibet, Portugal, den Vereinigten Staaten usw."
(Amerikanische Karikatur noch von 1915, ebenso wie die folgende aus The
Vital Jssue vom 6. 2. 15.*

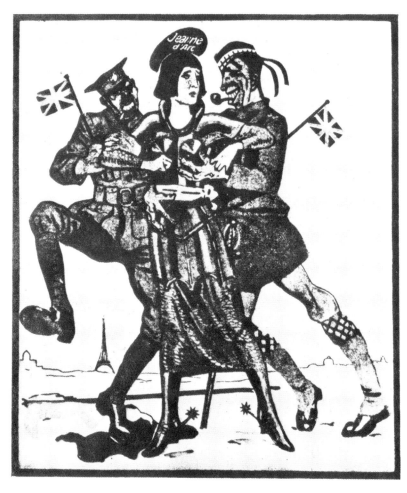

*Italienische Karikatur aus „Il Mulo" noch vom 10. Januar 1915!
Beischrift: „Klage der Jungfrau von Orleans. »Mein Leben gab
ich hin, um das Land meiner Ahnen von den englischen Horden zu
befreien, und jetzt zerren sie Frankreich in ihre Knechtschaft.«"*

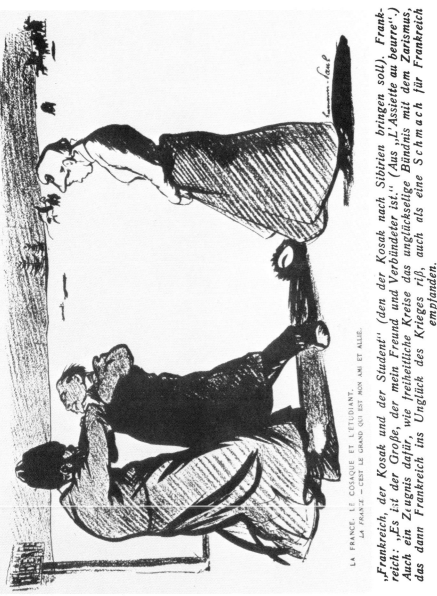

LA FRANCE. LE COSAQUE ET L'ETUDIANT.
LA FRANCE – CEST LE GRAND QUI EST MON AMI ET ALLIÉ.

„Frankreich, der Kosak und der Student" (den der Kosak nach Sibirien bringen soll). Frankreich: „Es ist der Große, der mein Freund und Verbündeter ist." (Aus „L'Assiette au beurre".) Auch ein Zeugnis dafür, wie freiheitliche Kreise das unglückselige Bündnis mit dem Zarismus, das dann Frankreich ins Unglück des Krieges riß, auch als eine Schmach für Frankreich empfanden.

Edouard VII, Arbitre du Monde et des Elégances

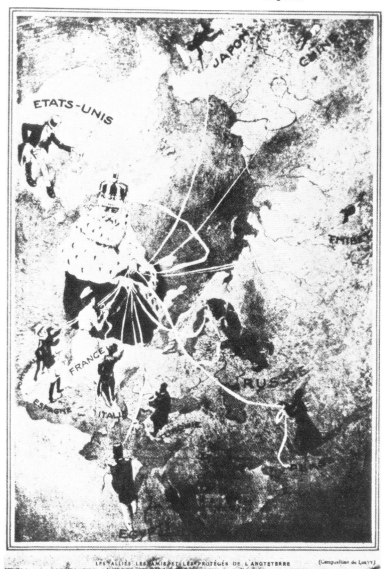

Eduard VII. als „Schiedsrichter der Welt und der Moden". Sie sind alle
Englands „Freunde" oder seine „Schützlinge". Unter ihnen auch Italien.
Aber, was für die Auffassung der politischen Lage vor dem Kriege höchst
bezeichnend ist: D e u t s c h l a n d u n d Ö s t e r r e i c h - U n g a r n f e h l e n
d a b e i. So ist dieses Blatt wider Willen ein Dokument dafür, daß man die
Weltlage vor dem Krieg ungefähr ebenso wie in Deutschland auffaßte.

*Zur Verdeutlichung dieser d e u t s c h e n Auffassung ausnahmsweise eine
d e u t s c h e Karikatur. (Aus dem Kladderadatsch vom 28. III. 1909.)
König Eduard spielt mit Italien (unserm damaligen „Bundesgenossen", der
auf dem nebenstehenden französischen Blatt sehr richtig am englischen
Bande hält), sowie mit Frankreich, Rußland und Serbien gegen Österreich
und Deutschland. Hier nach der „Gazette des Ardennes", daher die Auf-
schriften der Bälle französisch.*

Zum Thema „Deutschland, der Angreifer". Aus „John Bull". Wie man's „vor Tisch" selbst im jetzt so besonders kriegshetzerischen „John Bull" las. Deutschland, das jetzt in den Ententeblättern als „Weltwürger" dargestellt wird, ist hier, vor Kriegsausbruch, geradeso aufgefaßt, wie wir selber das fühlten, nur daß wir deshalb nicht jammerten: als von allen Seiten bedrängt und bedroht.
N o c h v o m J u l i 1 9 1 4 !

Der Anschlag auf den Frieden. Ein altes Bild von Steinlen aus der „Assiette au beurre" (11.7. 1901) mit der Oberschrift: „Wie 93." „Die feinen Leute zum dummen Kerl: Keine Angst, wir sind da. Der Offizier: Ich geb dir die Waffe. Der Reiche: Ich zahl dir's. Der Richter: Ich spreche dich frei. Der Priester: Und ich absolviere dich."

Vom vielseitigen Amerika

Eine Rolle für sich spielt in der Weltkrieg-Karikatur Amerika. Man kann auch sagen: ein Stück für sich mit Spielern und Gegenspielern, und zwar leider: eine Tragikomödie. Das Streben nach Unparteilichkeit war bei den anständigen amerikanischen Blättern lange ersichtlich, trotz der angelsächsischen Stammes-Sympathien und trotz der Schwierigkeit, die fremdartigen deutschen Verhältnisse aus ihnen selbst heraus zu verstehn. Die amerikanischen Waffenlieferungen an die Entente wurden da und dort mit Unlust gefühlt, über die Lügen von Reuter und Havas spotteten viele, und daß an einem Bruche mit Deutschland nur eine Kapitalistengruppe interessiert sei, ward nicht nur in Arbeiterblättern kräftigst betont. Nach und nach aber glückte es der politischen Mache, Englands Übergriffe als Kleinigkeiten und die Notwehrakte der Mittelmächte als unsühnbare Verbrechen zu zeigen. Es glückte ihr, weil es ihr mehr und mehr gelang, die Weltbühne ausschließlich von der Entente-Seite her zu beleuchten. Von dem, was wir Deutschen mit Wort, Schrift und Druckletter sagten, kam je später je mehr nur das nach Amerika, was England amerikanischen Ohren für bekömmlich hielt. Vielleicht wird einst als das größte völkergeschichtliche R ä t s e l des Weltkrieges die Tatsache erscheinen: d a ß d a s g r o ß e a m e r i k a n i s c h e V o l k d a s Z u w ä g e n , Z u s c h n e i d e n u n d H e r r i c h t e n s e i n e r g e i s t i g e n N a h r u n g d u r c h d i e e n g l i s c h e Z e n s u r s i c h g e f a l l e n l i e ß . Ein „audiatur et altera pars" gab es bald nicht mehr, und schließlich erklärte ein großes Volk einem andern großen Volke den Krieg, o h n e d a ß e s s i c h m i t i h m ü b e r h a u p t a u s s p r e c h e n k o n n t e !

Welches waren für die geheimen Weltbrand-Direktoren die entscheidenden, die inneren, die „letzten" Motive, um vom „pazifistischen" Amerika aus das Morden auszunutzen, zu schüren, zu verlängern? Waren es die i d e a l e n I n t e r e s s e n , von denen man sprach und sprach, oder waren es die höchst oder niedrigst m a t e r i e l l e n , von denen man außerhalb der Interessenten-Zusammenkünfte damals noch schwieg? Den amerikanischen Karikaturen nach ist Onkel Samuel ein so vielseitiger Herr, daß für einen Menschenverächter die Gegenüberstellung seiner verschiedenen Seiten mit Zeugnissen seiner eigenen Heimat eine Groteske allerersten Ranges bildet. Ihre Schlußmoral wäre dabei die, mit welcher der Londoner Zuschauer (Bystander) in anderm Zusammenhang schöne Worte glossierte: Wovon man auch redet: „we mean business" — „wir meinen's Geschäft".

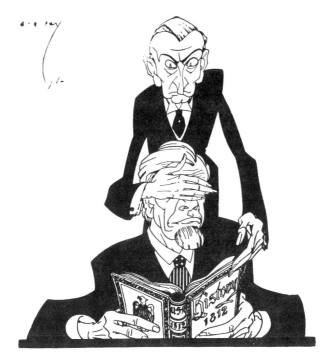

Wie England Amerika die Augen zuhielt
und Amerika das sich gefallen ließ.

Amerika erfuhr über Deutschland mehr und mehr nur, was England erlaubte, und nur so beleuchtet, wie England das zuließ. Die englische Kontrolle über Menschenverkehr, Post und Kabel war ein Zumessen, Abschneiden und Vorbereiten der geistigen Nahrung des amerikanischen Volkes, die nichts weniger bedeutete, als eine Auslieferung der ganzen amerikanischen Gedanken-Ernährung an die eine Partei. Vielleicht wird die Geschichte in der Tatsache, daß man sich unter Wilsons Regierung das gefallen ließ, die erstaunlichste des ganzen Krieges sehn. Auch der Deutsche kann das Verhalten des amerikanischen Volkes in diesem Kriege erst verstehn, wenn er diese Tatsache in ihren unüberschätzbaren Folgen erfaßt hat.

Aber angesichts dieser geschichtlichen Monstrosität hat auch die Karikatur versagt, die deutsche wie die fremde. Die hier wiedergegebene von Cay aus den Berliner „Continental Times" erschöpft dieses Thema auch nicht.

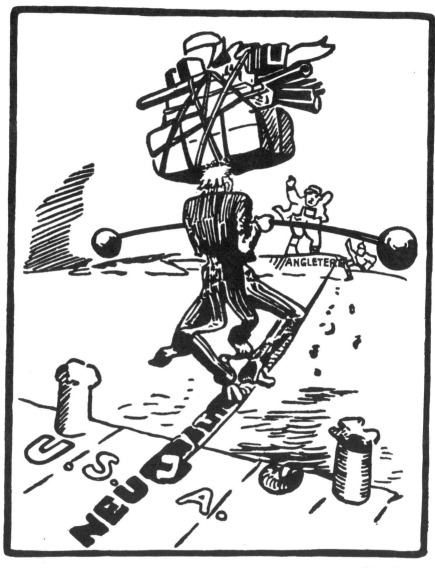

(Chicago Tribune)

Onkel Sam bemüht sich, mit seiltänzerischer Kunst, neutral zu sein, und er kann das ja nicht ändern, daß seine Kanonen und sonstigen guten Sachen der Nächste drüben bekommt, John Bull. (Dieses Bild mußte nach einer schlechtgedruckten Verkleinerung wieder stark vergrößert werden, weil uns die Original-Vorlage fehlte, daher ist Einzelnes fehlerhaft geworden.)

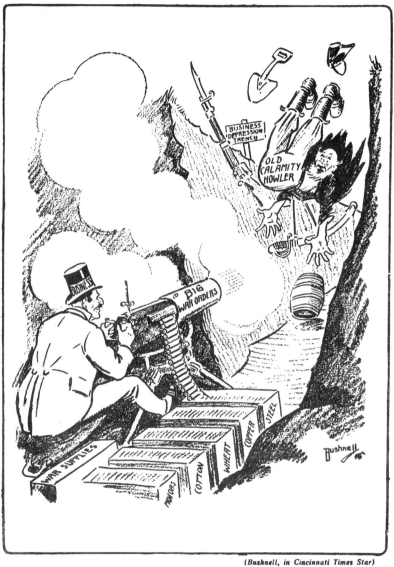

(Bushnell, in Cincinnati Times Star)

Das moderne Geschäft schießt mit dem Maschinenfeuer dicker Kriegsbestellungen den alten Wehhuber in die Luft, dem das nicht recht ist.

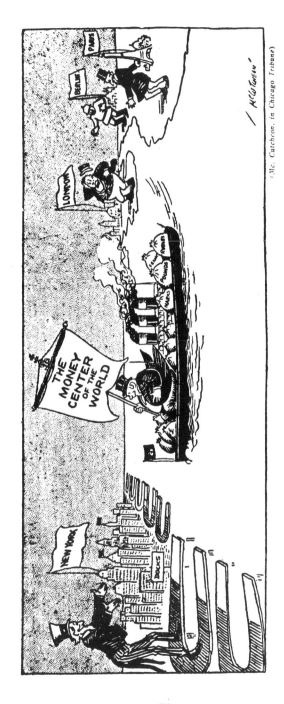

(Mc. Cutcheon, in Chicago Tribune)

Onkel Sam begrüßt mit Jubel das Goldschiff, nach dem alle seine Magnete angeln: es bringt das Gold-
zentrum der Welt von Europa nach New York.

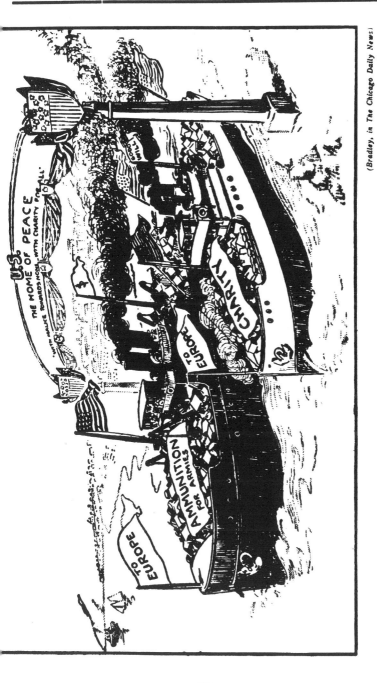

(Bradley, in The Chicago Daily News)

U. S. Das Heim des Friedens", „mit Übelwollen gegen keinen, mit Mildtätigkeit gegen alle." Die Milde fährt auch mit einem weißen Schiffchen hinaus, auf dessen hinterer Flagge steht: „Guter Wille". Doch bleibt seine Ladung sehr zierlich und bescheiden neben der im großen, dicken schwarzen Schiff „Munition".

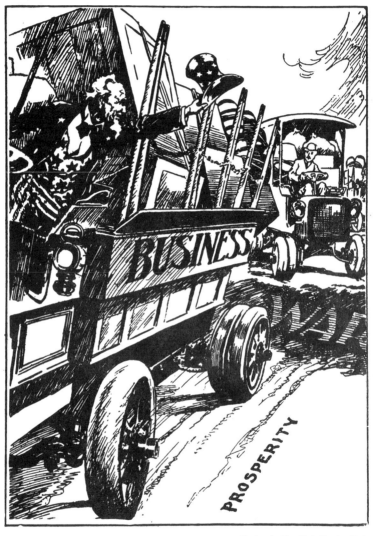

(Carter, in New York Evening Sun)

Onkel Samuel fährt als vergnügter Autokutscher dem deutschen Geschäftswagen ins Profitland vor, denn der Deutsche kann nicht über den Graben „Krieg" weg.

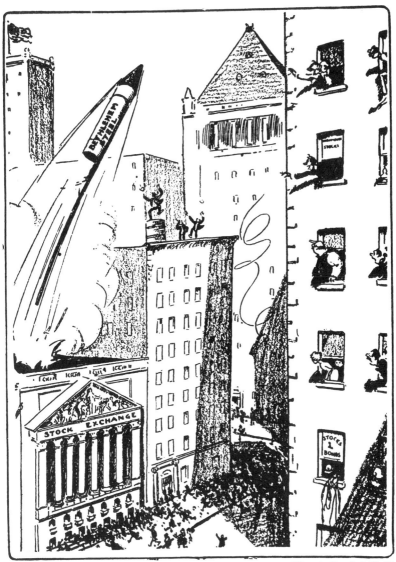

(Kirby, in New York World)

*Wie die Bethlehem-Stahl-Profite in die Höhe gehn, so daß alles
zur Börse rennt, um Kriegsgewinn zu erwischen.*

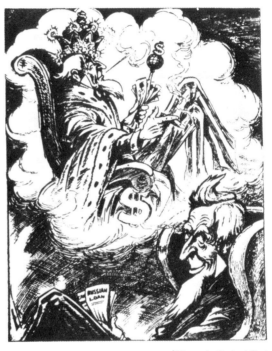

(Racey, in Montreal Star)

Kein Wunder also, wie schön der gute Samuel träumt, während er, russische Anleihe in der Hand, eingenickt ist. Da sieht er sich auf dem Dollarthrone der Welt, und um seine Krone funkeln Diamanten. Freilich, sie ist eigentlich nur sozusagen eine Krone, sie ist beinah ebensosehr eine Narrenkappe.

HARDING, in Brooklyn Eagle

*Tut nichts, derselbe Ohm Samuel, den wir von der Narrenkappen-Krone
der Weltherrschaft auf dem Dollarthron träumen sehn, entzündet das Licht
der Vernunft und hält es feierlich hoch, die Welt damit zu erleuchten.
Auf seinem Schwerte steht plötzlich „Justice", „Gerechtigkeit", und sein
Angesicht strahlt nunmehr nichts als Edelsinn.*

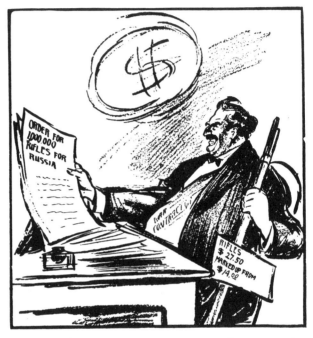

(Bushnell, in Cincinnati Times-Star)

Nur, es gibt auch noch andere Leute in den U.S.A.
„Eine Million Flinten für Rußland!" Das ist doch
mal was! Und statt zu 14 Dollar zu 27,50 das
Stück! Das heißt Geschäft! Dem strahlenden
Kriegsunternehmer malt sich das Dollarzeichen wie
Fortunas Kugel in die Luft.

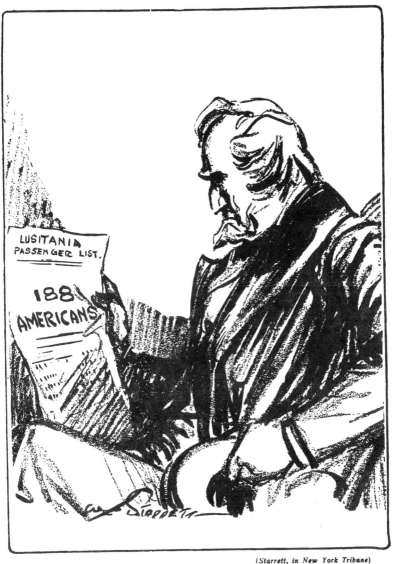

(Starrett, in New York Tribune)

Aber entsetzlich — 188 Amerikaner sind mit der „Lusitania"
umgekommen, während die lumpigen 4000 Munitionskisten auf
ihr doch höchstens für 100 000 Deutsche gereicht hätten und
die 1 000 000 Flinten vom Bilde links ganz sicher keine 188
Germans töten können. Wie unfaßlich brutal sind diese
Deutschen!

(Nach Cartoons Magazine)

Amerika kann in seiner tiefen Sittlichkeit nicht so oberflächlich denken, wie einer, der meint: Waffenlieferungen helfen töten, und also ist es vielleicht verzeihlich, daß man im Notfall hundert Menschen gefährdet, um Zehntausende zu retten. Onkel Samuel sucht also durch das Studium der deutschen Antwortnote mit heiligem Ernst zu ergründen, wie der entsetzliche moralische Tiefstand der Deutschen möglich sei . . .

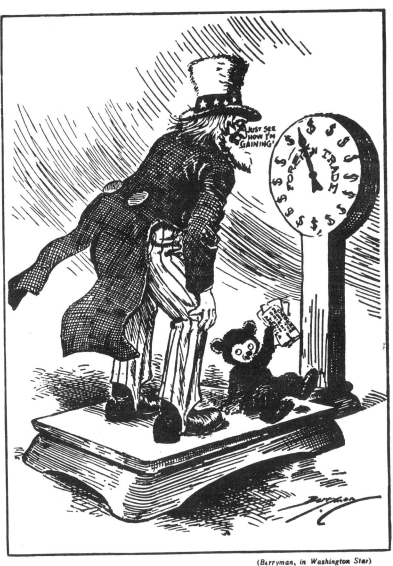

(Berryman, in *Washington Star*)

. . . freut sich aber auch wieder, wie prächtig er durch die Kriegsaufträge auf der Wage zunimmt, die keine andern Marken kennt, als Dollarzeichen . . .

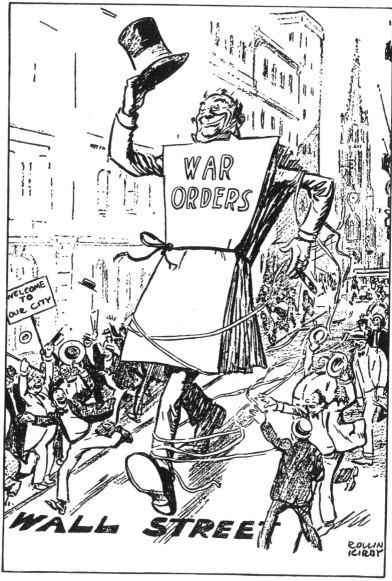

Kirby, in New York World

... Ist er doch rein zum Sandwich-Mann vor Kriegsaufträgen geworden, durch welche drüben die deutschen Männer, Väter, Söhne hingemäht werden sollen, denen er mit christlicher Bruderliebe Bethlehem-Stahl für die Brust schickt ...

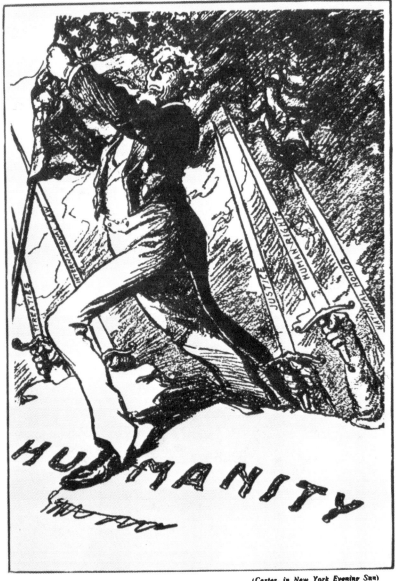

(Carter, in New York Evening Sun)

Richtig, daß wir's nicht vergessen: das „Licht der Vernunft!" von vorhin. Richtig, die Menschlichkeit! Nachdem das amerikanische Volksgehirn durch ausschließliche englische Ernährung lange genug hergerichtet ist, um auf die Mache einzugehn, bekommt Onkel Samuel die große Begeisterung. „Verträge! Völkerrecht! Gerechtigkeit! Menschenrechte! Nationale Ehre!" — Wie Schwerter hebt sich das alles aus dem Grund, und in heiligster Empörung wird die Fahne entrollt.

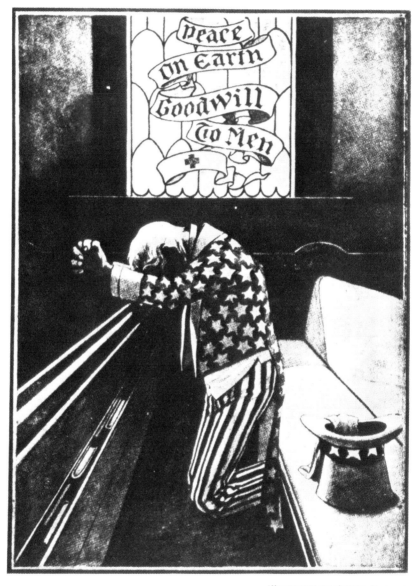

[Umschlagbild von Cartoons Magazine]

Vorher aber geht er noch einmal in die Kirche und betet auf den Knien: Gib uns Frieden! „Frieden auf Erden und den Menschen ein Wohlgefallen" steht auf dem Glasfenster, und Onkel Sam, der ja nur aus Friedensliebe bisher Munition geliefert und jetzt den Krieg erklärt hat, ist auf das tiefste erschüttert.

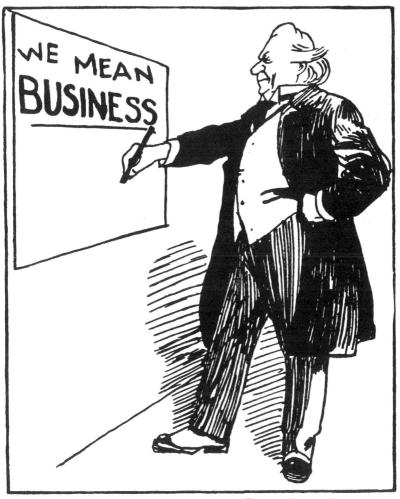

[Bystander, hier nach Cartoons Magazine]

In London dagegen sagt ein Weltkundiger im „Bystander" (selbst-
verständlich nicht etwa zu Onkel Sam, denn „die Anwesenden sind
immer ausgenommen", sondern bei ganz, ganz anderer Gelegenheit):
was wir auch reden, schreiben und spielen —
Wir meinen Geschäft.

Vom jämmerlichen deutschen Heer

Der Kampf beginnt, der Träger der feindlichen Kampfgewalt ist das Heer. Achten wir darauf, wie sich das feindliche Heer in den Karikaturen der Streitenden spiegelt, so zeigt sich zwischen der Entente=Karikatur und der deutschen ein wurzelher verschiedener Wuchs. Die Entente=Karikatur, insbesondere die französische, der die andre nach= läuft, stellt das feindliche Heer als einen Kehricht von Schwäche, Aus= schuß und Erbärmlichkeit dar. Die Bilderlese, die ich in diesem Kapitel gebe, scheint dem verehrlichen Leser reichlich? Sie ist k n a p p, sie ließe sich v e r d u t z e n d = und vielleicht v e r h u n d e r t f a c h e n. Dagegen würde alle Mühe aller Sucher in deutschen Blättern nichts zusammenbringen, was nur den vierten Teil meiner P r o b e n aufwöge. Ebensowenig wie wir Zeitungsberichte haben, die den feindlichen Soldaten als Schwächling oder Feigling beschimpfen, ebensowenig haben wir Zerr= bilder solcher Art. Der Verzicht auf sie bedeutet, scheint mir, auch gar kein Verdienst, das Beschimpfen des Feindes, als sei er ein Feigling oder sonst ein Jammerkerl, ist ja nicht einmal leidlich klug, denn es liegt ja klar auf der Hand, daß der Sieg über einen Feind keine Leistung ist, wenn der Feind schon beim Anblasen hinfällt. Trotzdem: durch Frankreich ging lange in solchen Vorstellungen geradezu ein Schwelgen. Man konnte dieses Motiv in einer einzigen Zeitschriftsnummer drei= und vier= mal mit verschiedenen Bildern behandelt finden. Wäre die Voraussetzung richtig, welches Urteil träfe dann das französische Heer, daß es in Bundesgenossenschaft mit der halben Welt diesen Elend=Haufen von „Boche"=Kindern, =Greisen, =Krüppeln, =Idioten und =Feiglingen, Aus= reißern und Winslern um Gnade nicht i m H a n d u m d r e h e n „er= ledigt" hätte!

Oder war man nicht so töricht, wie man sich gab, führte man mit Bewußtsein und Absicht irre, um Mut zu machen? Eine Wirkung solcher „Scherz"=Bilder wird uns bewußt, die von tiefstem Ernste ist: sie täusch= ten Jahr für Jahr ihr Volk. Nehmen wir an, ihre Zeichner wußten nicht, was sie anrichteten, so bleibt der Tatbestand eines schweren natio= nalen Selbstbetrugs. Wie das Wort der Entente=Blätter den deut= schen Zusammenbruch immer und immer wieder als unmittelbar bevor= stehend verkündete, so reizten und reizen diese Bilder mit dem Wahne von der deutschen Schwäche immer wieder statt zur Verständigung zum wahnsinnigen Kampf. Wie hoch mag ihr Konto am Mitverschulden an den Millionen überflüssiger Menschenopfer gehn?

In denselben Köpfen aber, die mit dem deutschen Heer als einem Krüppel= und Bettelgesindel Theater spielten, lebte d o c h die Sorge vor seiner ungeheuren Kraft. Sogar Bilder der nämlichen Verfasser beweisen das. Nicht etwa, daß unser Heer als gefährlich nur durch die M e n g e empfunden würde: Karikaturen, die unsre Soldaten etwa als Mäuse zeigen, die den Bischof verfolgen, oder als Ameisen, die den Lahmen benagen, gibt es kaum. Der Gehirnzustand dieses Publikums verträgt es, daß man heut auf den Boche als Riesen=Menschenfresser=

Ogre, morgen gerade auf die **Kraftunterlegenheit** unseres Volkes, gerade auf die lächerliche **Minderzahl** der Deutschen hinweist! Nicht erst jetzt: der „starke Mann", der die Lasten Belgien, Frankreich, Rußland, England heben will, wird schon früh verspottet. Später heißt es: „23 Völker gegen eins!" Erlauben wir uns den Scherz, aus dem Hohnbilde von der Einkreisung Deutschlands die nichts besagende Mittelfigur wegtuschen zu lassen: Wie wirkt es nun? An **Tatsachen** behauptet es genau das- selbe, der **Folgerung** nach aber genau das Gegenteil. Es ist ein für die geistige Technik der Karikatur=Suggestion sehr lehrreiches Ex- periment, dieses Wegtuschen dessen, was nur „Aufmachung" ist. Plötz- lich besagt das nämliche Bild: Welch ein Heer, das sich eins gegen dreiundzwanzig hält! So wird aus den gleichen und zutreffenden Vor- aussetzungen eines feindlichen Hohnbildes plötzlich unfreiwillige Hul- digung vor deutschem Heldentum. Spiegeln wir uns nicht lange darin! Uns kann das Blatt eines, als er's zeichnete, noch neutralen Amerikaners genügen, wie **der** den Soldaten „made in Germany" sah. Und keiner soll uns glauben machen, daß solche Gefühle der Bewunderung in allen lebendigen Köpfen tot sind, weil man jetzt für unzweckmäßig hält, sie kundzutun. Selbst wenn der „eine" gegen die „23" schließlich erläge, sein Widerstand würde als ein Volks=Heldentum ganz ohnegleichen in der Geschichte fortleben — das wissen wir und darauf **dürfen** wir stolz sein.

Wenn in der Karikatur ein Feind als jämmerlich schwach und elend feig geschildert wird, und in derselben Karikatur, in denselben Blättern, bei denselben Zeichnern zu andern Zwecken wieder als ungeheurer Riese an Kraft, Wildheit und Wut — zeugt das dann nur von einem Durcheinander in den Köpfen? Ist es möglich, daß man nicht nur heut so und morgen so empfindet, sondern Monat auf Monat und Jahr auf Jahr fortwährend wechselnd und kreuz und quer und doch jedesmal mit einer Sicherheit, als wäre an den Behauptungen gar kein Zweifel? Eine furchtbare Frage wächst auf. Sind diese Tausende von Hohnbildern auf die deutsche Schwäche und Feigheit am Ende nichts weiter als Mache wider besseres Wissen? Anders gesagt: im Interesse der Kriegsverlängerer als **Volks= betrug**, als Völkerbetrug?

Prüfen wir die „Mentalität" der Entente=Karikatur weiter!

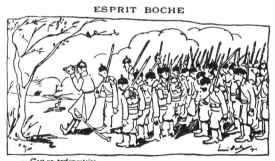

ESPRIT BOCHE

— C'est un parlementaire.
UNE VOIX. — Alors, faut lui flanquer quinze mille balles ! (DESSIN ≈ SLAVE BAILLE.)

[Le Journal, 16. IV. 15]

Überschrift: „Boche-Geist". Der Leutnant fällt vor Schreck fast um. „Das ist ein Parlamentär. Also fünfzehntausend Kugeln ihm in die Seite!"

*„Die Fassade." „In Deutschland", hat Briand gesagt, „enthüllen
sich Schwächezeichen unterm Schein der Kraft." Hinter der Fassade
liegt in Deutschland schon das meiste auf der Erde herum. Eine
der unzähligen Entente-Karikaturen, die ihr Volk durch das Auf-
suggerieren falscher Voraussetzungen „ermutigen", anders gesagt:
betrügen, aus „Le Rire rouge" (20. XI. 15).*

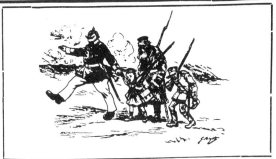

[Le Rire rouge, 28. x . 14]

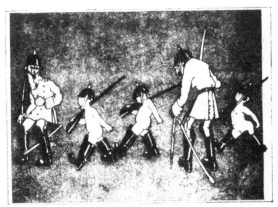

[Pasquino, Tarin]

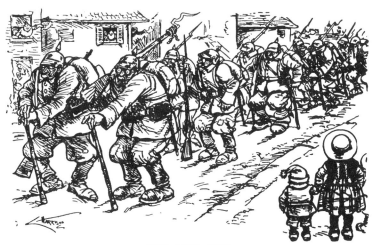

THE LAST LINE.

[Punch's Almanack for 1915]

Kinder und Greise werden rekrutiert. Ein h u n d e r t f a c h immer sich wiederholendes Karikaturen-Motiv.

[Le Rire rouge, 22. V. 15]

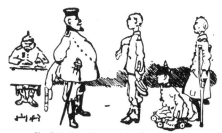

[Le Pêle-Mêle, hier nach Le Journal, 24. VIII. 15]

[Le Rire rouge, 1. V. 15] *[Pages de gloire, 27. XII. 14]*

Und außer den Kindern, Greisen und Krüppeln mit Vorliebe solche, die überhaupt keine Beine mehr haben und sich mit den Händen auf jener Sorte von Karren fortbewegen, die ein deutscher Leser hier erst kennen lernt, wenn er nicht etwa schon in Frankreich und sonst „drüben" war. Denn in unserm Barbarenlande kennt man ja für solche Krüppel wohl Fahrstühle, diese Jammer-Vehikel aber überhaupt nicht.

[Le Journal, 29. V. 15]

[Aus: „La dolorosa istorica di Cecco"]

[Imparcial, Madrid; hier nach Le Journal, 2. VII. 15]

[La Guerre sociale, 22. XI. 14] [Life, New York; hier nach Le Journal, 1. VII. 15]

Man sieht auf dem Bilde rechts unten: außer den Greisen, Kindern, Krüppeln
rekrutieren die „Boches" auch Frauen und schicken sie regimenterweis in
die Schützengräben.

LE BOCHE S'EN VA-T-EN GUERRE

[Le Journal, 21. XI. 14]

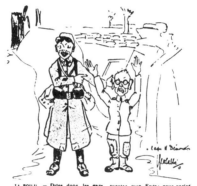

LE POILU — Dites donc, les gars zyeutez mon Fritz; vous pariez
une coiffure à la Capoul
LE BOCHE — Kamarad' kamarad' pas kapoul'
Dessin exécuté sur le front par Geo. Labre.

[Le Rire rouge, 20. XI. 15]

— Il faut élargir les manches; je ne peux pas lever les bras plus que cela
— Ce n'est pas suffisant ?
— Mais non... pour faire Kamerade !

*(Der Rock ist zu eng, man kann die Arme nicht gut hoch-
heben drin, wenn man sich ergeben will.)*

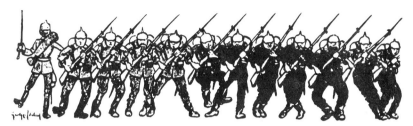

[La vie parisienne, 2. I. 15]

Die mutige deutsche Linie.

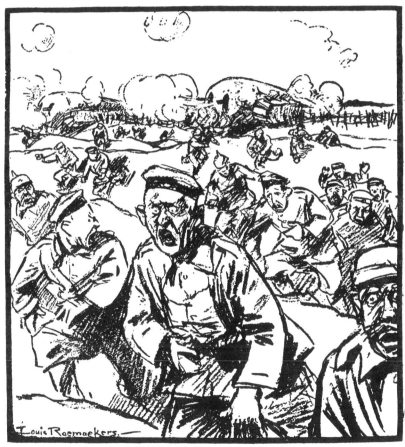

THE TERROR OF THE NEW LEVIATHAN.

[Daily Mail, 22. IX. 16]

„Das Entsetzen vor den neuen Leviathans." (Von „keinem Geringern" als Raemaekers.)

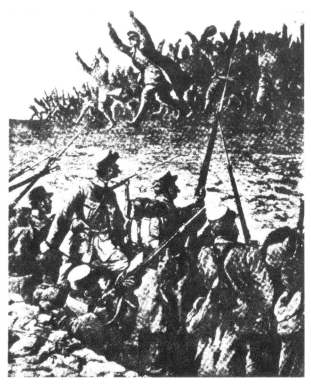

[Le petit Journal 1915]

*Wie bei den Boches ihre Offiziere voran in Todesangst
überlaufen.*

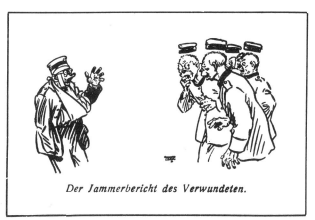

Der Jammerbericht des Verwundeten.

[Le Journal, 29. IX. 16]

Vom jämmerlichen deutschen Heer. Vgl. S. 66 ff.

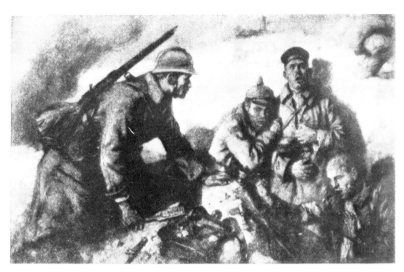

[The illustrated War News, 10. XI. 15]

Wie sie sich in klappernder Angst ergeben —

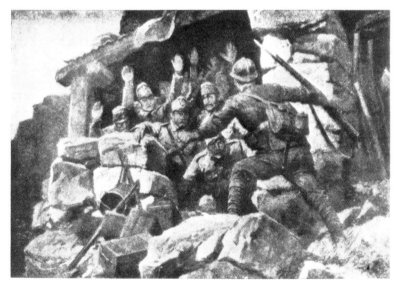

|La Domenica del Corriere, Nr. 33, 1916|

Österreicher z. B. ein ganzes Nest einem einzigen Italiener!

Drawn by C. J. Payne.

"CAMARADES!" AN ASPECT OF GERMAN HEROISM

[The Graphic, 2. X. 15]

Unterschrift: „Camarades! Ein Anblick von deutschem
Heldentum, wie er in den amtlichen Berliner Kriegs-
berichten nie erwähnt wird."

[Le Figaro, 12. VII. 16]

[Aus: „Komment nous avons pris Paris." (Das K in diesem Titel ist kein Druckfehler, sondern soll die deutsche Schreibweise verspotten.)]

[La Baïonnette, 11. V. 16]

[La Baïonnette, Nr. 65, 28. IX. 16]

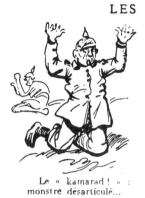

LES

Le « kamarad! » :
monstre désarticulé...

[L'Illustration, 11. XII. 15, Nr. 3797]

[La vie parisienne, 13. III. 15]

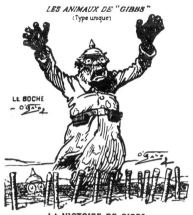

LES ANIMAUX DE "GIBBS"
(Type unique)

LE BOCHE

LA VICTOIRE DE GIBBS
Le père des animaux, " le Boche ", alléché par le Savon et la Pâte Dentifrice **Gibbs**.

[Le Matin, 11. II. 17]

(Geschäftsreklame für Seife Gibbs.)

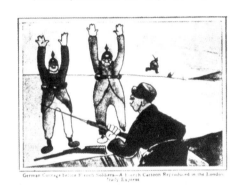

German Courage before French Soldiers—A French Cartoon Reproduced in the London Daily Express

[Cartoons Magazine Nr. 6, Dezember 1914]

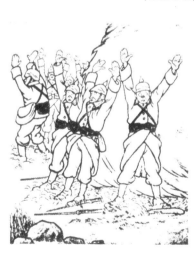

[La Baïonnette, 19. XII. 15]

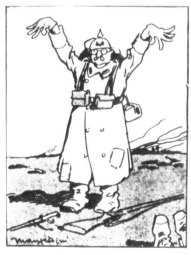

[Le Rire rouge, Nr. 23, 24. IV. 15]

[Ah; Bath Nr. 2, 15. II. 15]

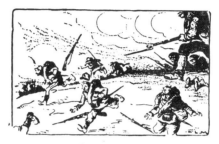

[Le Rire rouge Nr. 85, 1. VII. 16]

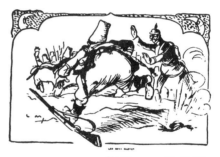

[Le Rire rouge, 28. XI. 14]

[L'Illustration, Nr. 3750, 16. I. 15]

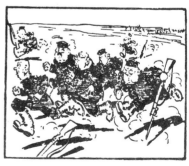

[Le Journal, 16. XI. 16]

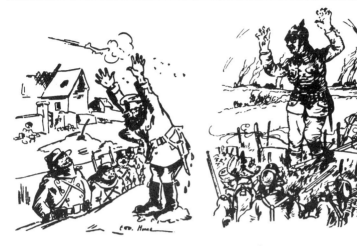

[Le Rire rouge, Nr. 23, 24. IV. 15]

[La grande guerre par les artistes]

[Le Rire rouge, Nr. 23, 24. IV. 15]

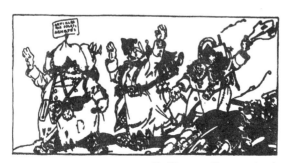

[Le Rire rouge, Nr. 62, 22. I. 16]

[La Baïonnette]

[Nach Ausschnitt ohne Quellenangabe]

[Manfredini, Quelques dessins de guerre]

[R. Florès, Encore des Boches!]

[La guerre sociale, 14. II. 15]

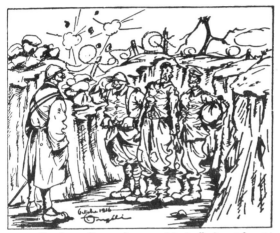

— *C'est deux malins, ceux-là, mon capitaine !... Ils viennent de se faire prendre exprès pour souscrire à notre emprunt !...*

(Dessin d'ANGEL)

[Le Journal, 19. X. 16]

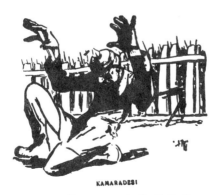

KAMARADES!

[La guerre sociale, Nr. 49, 11. XI. 15]

[Le Rire rouge, Nr. 77, 6. V. 16]

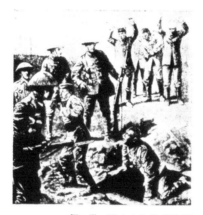

[The War illustrated, 19. VIII 16]

[Le Journal, 29. IX. 16]

[Le Journal, 8. VI. 15]

Wenn Kinder ein Ofenrohr hinlegen, wirft sich die ganze Gesellschaft auf die Knie!

[Le Rire rouge, 6. II. 15]

Wenn eine Obstfrau mit ihrem Karren kommt, flehn sie um Gnade.

[Le Rire rouge, 24. VII. 15]

Sie sind eben Hasen; der Franzose braucht, wie der Jagdhund, nur zu kommen, hui, so reißen sie aus!

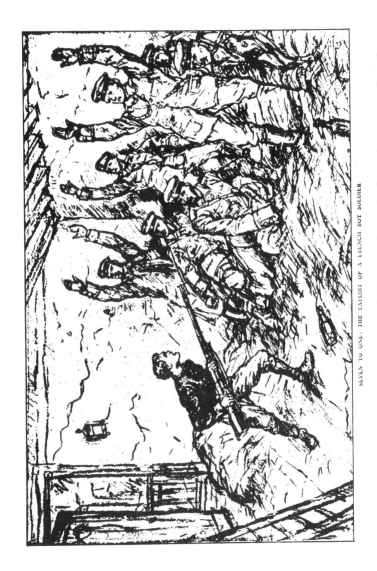

SEVEN TO ONE: THE EXPLOIT OF A FRENCH BOY SOLDIER

Die Engländer machen's, als Leute ruhigeren Geblütes, in diesem Punkte meist etwas weniger dumm und meist auf französische Quellen hin. Hier ein Bild aus „The Graphic" vom 28. 11. 14: Sieben, die sich einem Heldenknaben prompt auf Anruf ergeben. Aber das selber erlebt zu haben, behaupten die Engländer doch lieber nicht; der Held war nach ihrer Angabe ein f r a n z ö s i s c h e r „boy soldier".

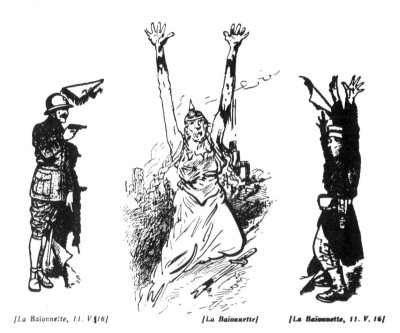

[La Baïonnette, 11. V. 16]　　　*[La Baïonnette]*　　　*[La Baïonnette, 11. V. 16]*

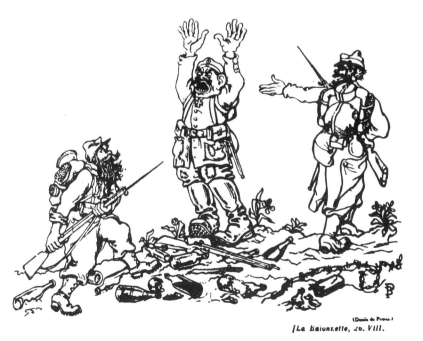

(Dessin de Preux.)
[La Baïonnette, 20. VIII.

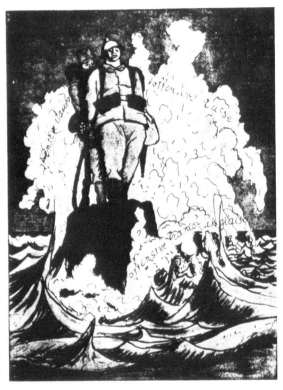

Le Rire rouge, Nr. 91, 12. VIII. 16]

*Man suche nach derartigem Massenaufgebot an Verleumdungen eines
tapfern Feindes und an Betrug des eignen Volkes in Deutschland!
Dabei bezeugen aber andre Bilder, daß man im stillen ganz anders
über ihn dachte oder doch hätte denken m ü s s e n, wenn man
überhaupt noch überlegte. K ö n n e n es Feiglinge sein, die dastehn,
wie der Deutsche und der Österreicher auf dem Fels, den hier die
englisch-französische, dort die italienische, dort die russische Offen-
sive anbrandet? Oder wer da zwischen den vier Angreifern steht?
Oder ein Schwächling, wer, wie der Athlet da, jene vier Kugel-
lasten heben will?*

[La Victoire, Nr. 219, 6. VIII. 16]

LES SALTIMBANQUES

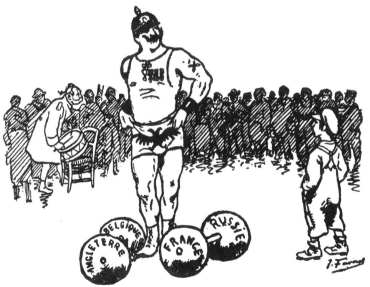

GAVROCHE. — T'as beau être costaud, faut laisser ça là, mon vieux!

[La guerre sociale, 14. IX. 14]

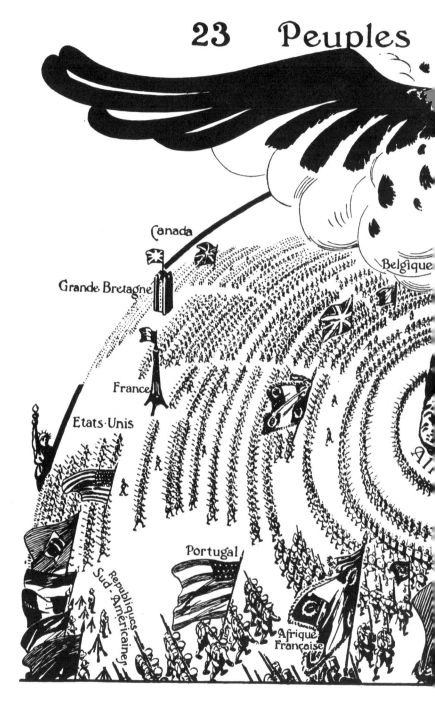

23 Peuples

Canada

Grande-Bretagne

Belgique

France

Etats-Unis

Portugal

Republiques Sud-Américaines

Afrique Française

Ganz besonders lehrreich sowohl für die Technik der Karikatur überhaupt, als auch für den Mangel an Besonnenheit, mit dem die französische jetzt rechnet und augenscheinlich rechnen darf, ist dieses große Doppelbild aus den „Lectures pour tous" vom August 1917. „Die menschliche Rasse gegen die deutsche". „23 Völker gegen

Contre UN

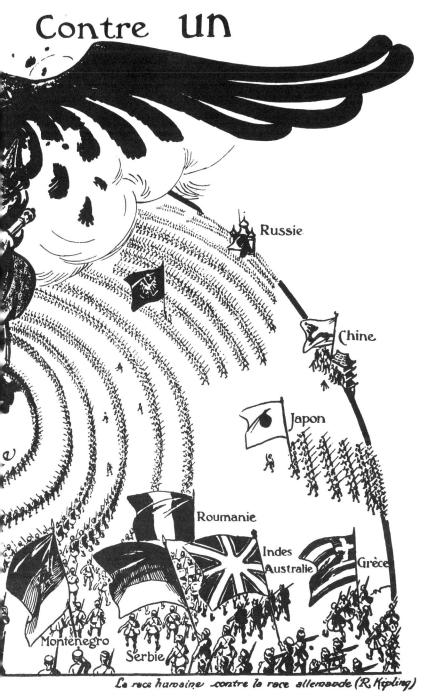

Russie
Chine
Japon
Roumanie
Indes
Australie
Grèce
Montenegro
Serbie

La race humaine contre la race allemande (R. Kipling)

eins". Trotzdem wir ausweislich von Hunderten und Tausenden
feindlicher Spottbilder Feiglinge sind, halten sich Kaiser und Adler
in ihrem kleinen Land. Kein Wunder, wenn es solche Riesen sind.
Lassen wir aber die allegorischen Riesen weg, wie im nächsten
Bild . . .

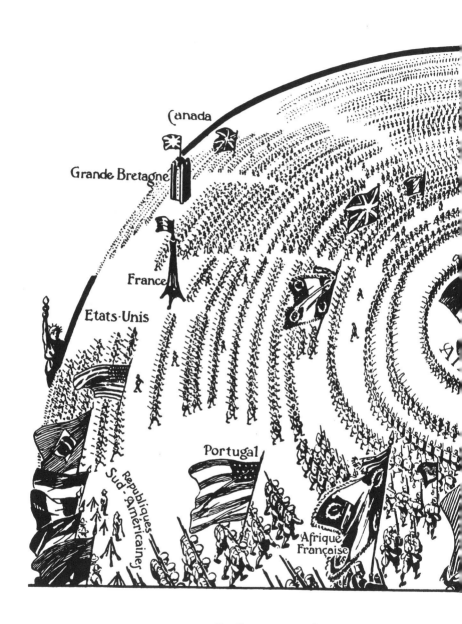

23 Peuples

... so wird mit einem Schlage aus dem Hohnbild ein Bewunderungs-bild. Ganz derselbe Inhalt, nur die Einstellung des Beschauers ist anders. „23 Völker gegen eins" — und das eine hält sich. Als ein

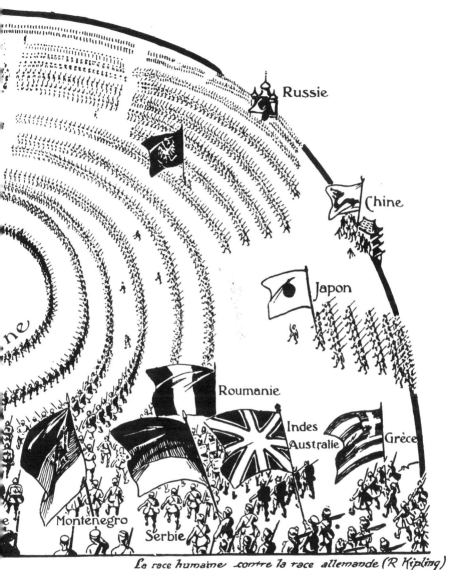

Russie

Chine

Japon

Roumanie

Indes
Australie

Grèce

Montenegro

Serbie

La race humaine contre la race allemande (R. Kipling)

Contre un

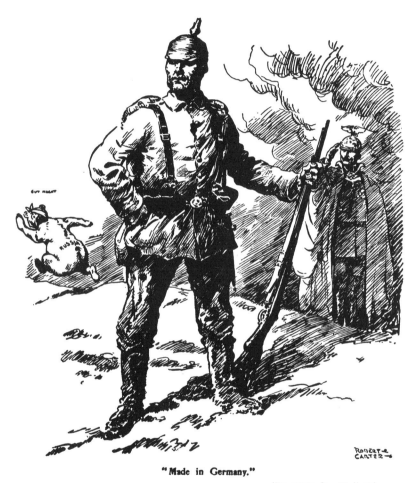

"Made in Germany."

[The evening Sun, 22. II. 15]

So sah den deutschen Soldaten der amerikanische Karikaturist Robert Carter.

Seid mit dem Spottbilde vorsichtig!

Seid also vorsichtig mit dem Hohnbild, bourreurs de crânes, sonst kann geschehen, daß ihr den Schädeln Gedanken einpflanzt, die nach der falschen Seite wachsen! Das schlagendste Beispiel dafür, wie eine Karikatur bewertet, während sie entwerten will, bietet wohl das Doppelblatt „23 Völker gegen eins". Aber es tut schon schlecht, wenn ein für Hitzige temperiertes Bild Kühlen in die Hände kommt. Beispielsweise das Raemaekersſche Heldenbild vom herrlichen Elan — der Kühle legt es vielleicht mit der Frage beiseite: „Sind das Begeisterte, sind es nicht vielmehr Berauschte, Verrückte, Vertierte, sind das noch Menschen, denen man Vernunft zutrauen kann?" Oder: es kann ein Ruhiger die Aussicht auf eurem Bild noch über und unter den Schlagbaum hin sehen, den der Zeichner untengelassen wünscht. Beispielsweise: dies „Gretchen" da, diese lächerliche, häßliche deutsche Spießbürgerin, die ihr verhöhnt — er könnte in ihr auch den Opferwillen fürs Vaterland sehn ... wäre sie eine von euch, würdet ihr sie nicht erstens schönmachen und zweitens preisen? Zweierlei Maß, immer wieder zweierlei Maß! Am vorsichtigsten, meine Herren vom Spottbild, müßt ihr aber wegen der Zukunft sein, vorsichtig beim Prophezeien. Ein Rat, der selbstverständlich auch für die deutschen Zerrzeichner gilt. Zugegeben: ihr habt's da nicht leicht. Hat ein Zerrbild kein wirkliches Leben in sich (und wer kann das von zwölfen aufs Dutzend verlangen!), so muß man's frischbacken vorsetzen, morgen schon ist · es vermutlich trocken, ledern oder es riecht gar. Aber leider: sogar das Zeitungspapier von heute hält immerhin einige Monate, und so kann der Mißgünstige noch nach solchen Aeonen nachprüfen, was ihr „einst", sagen wir: vorgestern von dem Morgen dachtet, das nun schon ein Gestern ist. O weh, wie kam alles anders! O weh, wie liegen die einst so saftig geschwollenen Prophezeiungen von Siegen und Triumphen auf der ernüchterten Erde jetzt als leere Wursthäute herum!

Zum Thema: Weiterdenken. So also stellt sich Raemaekers die Begeisterung der Kämpfer für Menschenideale gegen die Barbarei vor. Was findet man in den Gesichtern, wenn man sich die Mühe gibt, sie genau anzusehn? Sind das Menschen, „heiligen Geistes voll", oder sind es nicht vielmehr Betrunkene und Tobsüchtige? Werden durch solche Bilder die tapfern Franzosen erhoben oder nicht vielmehr entwürdigt?

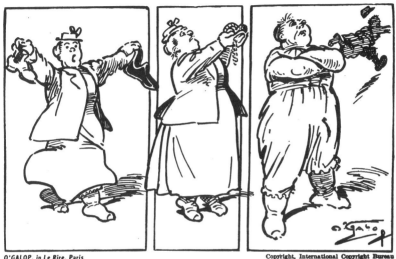

O'GALOP. in *Le Rire, Paris*

HOCH! POOR GRETCHEN

"Rubber? Here you are! Copper? Here's my near-gold jewelry. **Men? How about me!**"

"Germany is reported short of rubber, copper, and men."—**News dispatch.**

Zum Thema: Weiterdenken. Was tut dieses lächerliche Gretchen? Es gibt seine Schuhe und Galoschen, seine Kleider, sein bißchen schlechten Schmuck dem Vaterlande und bietet sich ihm dann selber dar, wie in allen andern Ländern auch Frauen mitgekämpft haben. Das tut es. Wäre die Frau eine Französin, würde man sie dann nicht als Heldin preisen? Aber eben: sie sieht lächerlich aus. Richtiger gesagt: der zeichnende bourreur de crânes gibt ihr ein lächerliches Aussehn und suggeriert dadurch die Köpfe so, daß sie das Schöne der verspotteten Handlungsweise nicht bemerken.

L'AGENCE WOLFF « Paris, Londres, Moscou sont occupés par les troupes allemandes.

[La Guerre sociale, 11. XI. 14]

Zum Thema: Weiterdenken. Eine Verspottung der Lügen der Agentur Wolff. Laut Unterschrift behauptet sie: „Paris, London, Moskau sind von den deutschen Truppen besetzt." Da sie das niemals behauptet hat — wer ist der Lügner? Auch hier hofft man durch die Komik des Bildes den nächstliegenden Gedanken wegzuhypnotisieren.

« Ce n'est que par une victoire militaire que nous détruirons le militarisme allemand. »

Gustave HERVÉ.

par Eug. CADEL.

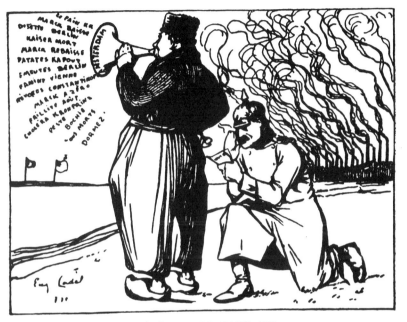

LA TÉLÉBOCHIE SANS FIL...

[La Victoire, Nr. 29; 29. I. 16]

Der deutsche Nachrichtendienst kann's schwer recht machen. Verbreitet er den Deutschen Günstiges, so sind's Enten, verbreitet er aber Ungünstiges über die deutsche Lage, so ist's erst recht eine Gemeinheit. Hier verbreitet er drahtlos über Amsterdam: Das Brot KK! Die Mark sinkt! Der Kaiser stirbt! Aufstände in Berlin! Hungersnot in Wien! und derlei mehr. Warum? „D o r m e z!" Um die Verbündeten e i n z u s c h l ä f e r n.
Will man nicht mit dem beliebten „Verrat!"-Geschrei all die Tausende von Bildern über unser jämmerliches Heer, über die ununterbrochenen Siege der Alliierten usw., überhaupt die Kriegskarikatur sämtlicher E n t e n t e-Witzblätter als eine d e u t s c h e M a c h e hinstellen, um unsere Feinde in Sicherheit zu wiegen? Das wäre ja nur die logische Konsequenz der hier von einem der ersten Karikaturisten drüben an sehr angesehener Stelle verbreiteten Auffassung.

Zum Thema: Weiterdenken. Als Seitenstück zu diesem Bild stellt
eines einen Fliegerangriff dar, und die Unterschrift stellt iro-
nisch fest, das hier sei also nach deutscher Auffassung ein Ver-
brechen, der Fliegerangriff aber sei keins. Und gibt so nebenher
ganz naiv zu, was man bei andrer Gelegenheit empört bestreitet:
daß aus den Häusern besetzter Ortschaften auf Deutsche geschossen
wird und daß also die Repressalien dagegen Notwehr sind. Das
Bild stammt aus einem spanischen Blatt, aber die Franzosen druck-
ten es in den ihrigen ohne jeden Vorbehalt gegen Wortlaut oder
Gedanken der Unterschrift als Eideshelfer für ihre Auffassung ab.
Sie haben diese ihre Auffassung ja auch durch sehr ernst gemeinte
Bilder (vgl. „Bild als Verleumder") eindringlich verkündet. (Vgl.
hierzu auch den Text Seite 151.)

Athènes, devant le Parthénon

par HERMANN-PAUL

LE BOCHE. — Tiens, nos soldats sont donc déjà ici ?

[La Guerre sociale, Nr. 251; 12. III. 15]

*Zum Thema: Weiterdenken. Der „Boche" schließt aus den Zerstö-rungen laut Unterschrift: „Aha, unsre Soldaten sind schon hier."
Also: deutsche Soldaten hätten den Tempel zerstört. Und der Zeichner
samt dem über ihn lachenden Publikum vergißt dabei, daß es ja
ganz andre Leute gewesen sind, die tatsächlich den alten Tempel-
bau so verwüstet h a b e n: nämlich I t a l i e n e r. Und die Statue zur
Rechten führt ebenso schön irre, denn man hat bekanntlich die
Parthenon-Skulpturen nicht liegen lassen, sondern — sagen wir
neutral: „weggeführt". Das aber taten auch wieder nicht die Boches,
sondern die E n g l ä n d e r. Wiederum: seid vorsichtig, bourreurs
de crânes, damit die Gedanken aus euren Bildern nicht in falsche
Richtung wachsen!*

[Nach Cartoons Magazine]

Zum Thema: Weiterdenken. Ist das etwa nicht tief und fromm empfunden? Jedenfalls macht es Eindruck. Bis man sich fragt, ob auf den Türmen etwa Beobachterposten und Maschinengewehre stehn. Erinnert man sich an diesen, von englischen Kriegssachverständigen als ganz selbstverständlich zugegebenen Gebrauch der Kirchtürme, sowie daran, daß eben deswegen die englischen und französischen Geschütze auch in ihrem eigenen Freundesland die Kirchen nicht mehr schonten und nicht mehr schonen konnten, als die Deutschen das in Feindesland taten, so gewinnt...

[Nach den Meggendorfer-Blättern, also deutsche Auffassung]

diese Auffassung hier das Übergewicht. „Die Kirche als Deckung". Entweder, wir nehmen guten Glauben an, und dann mögen wir uns wenigstens darüber freuen, daß den Franzosen die von den Regierenden so schmählich vernachlässigten herrlichen Dome ihres Landes nun endlich hohe Werte geworden sind. Oder es handelt sich eben wieder um Cant, und dann um Cant in der widerlichsten Form der Scheinheiligkeit: um heuchlerischen Mißbrauch der Christengefühle zum Aufregen der unchristlichsten Gefühle von allen, der Heuchelei, der Ungerechtigkeit und des Hasses.

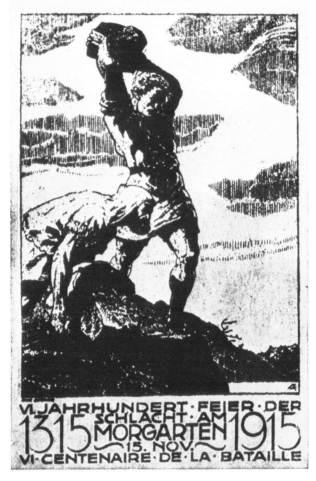

THE GENTLE HUNS
I BUONI TEDESCHI

VI·JAHRHUNDERT·FEIER·DER
SCHLACHT·AM
1315 MORGARTEN 1915
15. NOV.
VI·CENTENAIRE·DE·LA·BATAILLE

*Zum Thema: Z w e i e r l e i M a ß. „Die edeln Hunnen." Aus den a m t -
l i c h e n „Documents de la Section photographique d e l' A r m é e f r a n -
ç a i s e", die mit Riesenauflagen Weltpropaganda für die Entente betreibt.
Unterschrift in vier Sprachen: „La vraie force allemande; il est necessaire pour
la justifier, de faire un retour en arrière de six siècles". Um das zu recht-
fertigen, worin wir wirklich stark sind, z. B. das empörende S t e i n s c h l e u -
d e r n auf Feinde, ist es also nötig, sechs Jahrhunderte zurückzugehn. Höchst
drolligerweise hat die französische Geographie und Geschichte der betreffen-
den „Section de l'Armée française" nicht gemerkt, daß sie mit der Überschrift
dieses Festplakat-Dokuments für Morgarten gar nicht die Deutschen, sondern
die S c h w e i z e r „die edeln Hunnen" nennt.*
*Aber die Schweizer werden sich trösten, wenn sie das n e b e n s t e h e n d e
zweite Entente-Bild sehen. Ganz genau dieselbe. Handlung, die bei den
Deutschen schon vor sechshundert Jahren die Überschrift „Die edeln Hunnen"
verdiente, verdient bei Ententegenossen als herrlicher Heroismus ein Folio-
Ehrenbild von 40 cm Höhe im „Supplement illustré du Petit Journal".*

Zum Thema: Zweierlei Maß

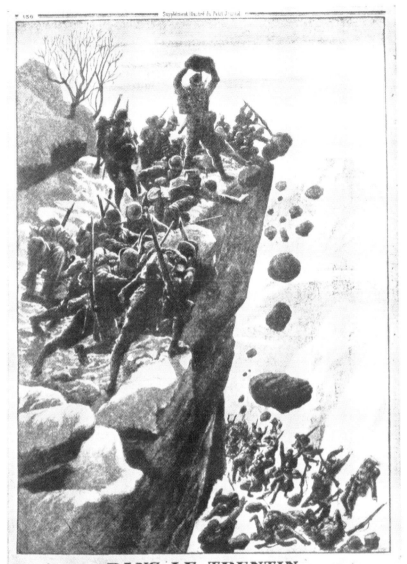

DANS LE TRENTIN

Les Alpins italiens précipitent d'énormes quartiers de rocs sur une patrouille ennemie

Unser Fall von zweierlei Maß hat aber noch einen komischen Nebengipfel. Als Verleger der amtlichen französischen Armee-Geographie-Dokumente zeichnen außer je einer Firma in Paris und London auch *Payot & Co. in Lausanne.* Was trifft nun zu: Haben diese echten Schweizer von Lausanne *auch nicht gewußt,* wo Morgarten liegt und was da geschah, oder: nahmen auch sie, wie andre am Genfer See, etwas, wenn's von Paris kommt, im buchstäblichen Sinne *unbesehn* an?

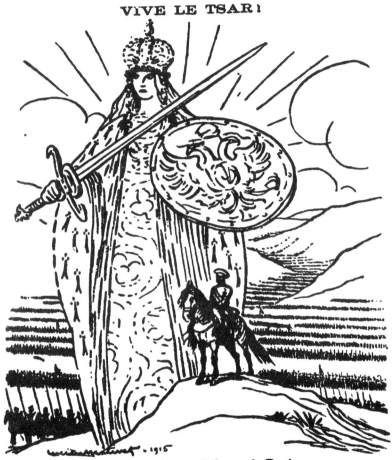

VIVE LE TSAR!

Le « Petit Père » de le grande Russie (Dessin de METIVET)

[Le Journal, 15. IX. 15]

Zum Thema: Weiterdenken. „Vive le tsar!" Eines der vielen, vielen französischen, englischen, italienischen Bilder, mit denen die allein sittliche westliche „Demokratie" dem Zaren huldigte, als er noch mächtig war. „Es lebe der Zar!"

Das neue Jahr bringt den Sieg

15:

Un enfant de troupe qui sait où il va.

Dessin de Moriss.

[Le Rire, Nr. 7; 2. 1. 15]

16: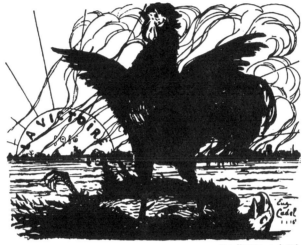

[La Victoire, 1. 1. 16]

17: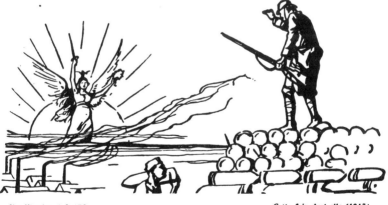

[La Victoire, 1.1 17] Cette fois c'est elle (1917)

*1915, 1916, 1917, 1918 immer dasselbe: „Cette fois c'est elle", nämlich:
la Victoire — dieses Jahr bringt den Sieg! Und ob die Prophezeiung jedes
Jahr irrging, jedes Jahr betrügt man sich selber und sein Volk aufs neue
mit dem Luftphantome am Horizont. So bluten die Völker weiter und so ver-
blutet in Frankreich das eigene.*

Wie der Vierbund zerschmettert wird

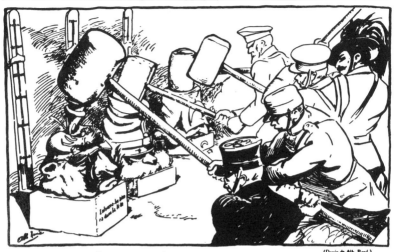

TÊTE DE TURC, TÊTE DE BOCHE ET D'AUSTRO-BOCHE
— Hardi ! et le prochain coup, tous ensemble !

(Dessin de Alb. René.)

[La Baïonnette, 15. VII. 15]

Zum Thema: Prophezeien. Was ist eingetroffen?

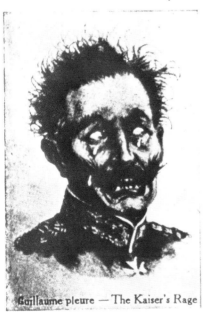

Guillaume pleure — The Kaiser's Rage

Joffre rit — Joffre's Joy

[Französische Postkarte]

„Wilhelm weint und Joffre lacht." Eine Probe der unzähligen fran-
zösischen Postkarten zu Ehren der ununterbrochen einander folgen-
den Entente-Siege.

[Evans, in Baltimore American]

Zum Thema: Prophezeien. Die D a r d a n e l l e n. Und wie kam's dort?

Le Jugement de... Salonique

par BENIC

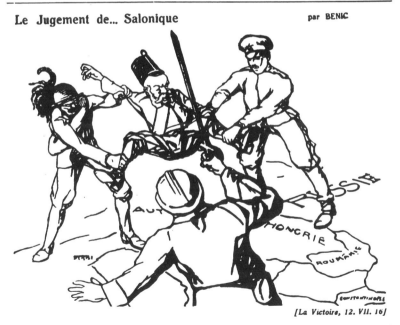

[La Victoire, 12. VII. 16]

Zum Thema: Prophezeien. Wie Österreich von Saloniki aus „gerichtet" wird.
Der Italiener hält's am einen Arm, der Russe am andern fest, der Franzose
zerschneidet's.

Sonate... italienne

(L'Asino, Rome.)

Zum Thema: Propheten. Wie der Italiener den Österreicher mit einem Fußtritt zurückwirft.

[Französische Postkarte]

Zum Thema: Propheten. Der russische Kosak, wie er Berlin auf die Lanze sticht.

[Französische Postkarte]

Zum Thema: Prophezeien. Wie der deutsche Adler besiegt ist.

[La grande guerre par les artistes]

Zum Thema: Prophezeien. Der russische Bär und der deutsche Adler.

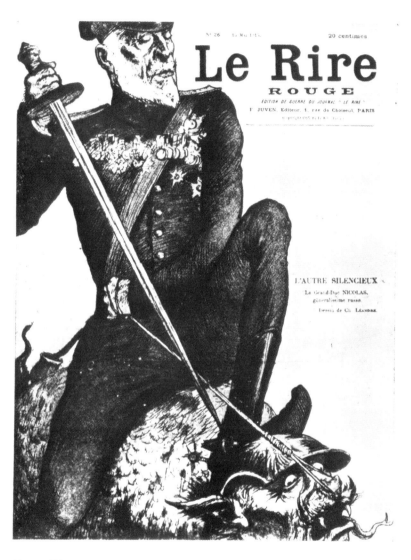

Zum Thema: Propheten. Der Großfürst Nikolaus, wie er das deutsche Scheusal an der Nase lenkt. Vollseitiges farbiges Titelblatt von „Le Rire".

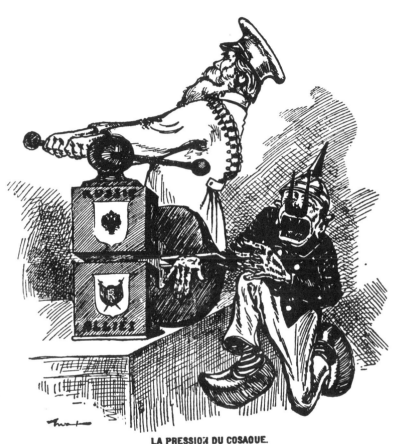

LA PRESSION DU COSAOUE.

(La Presse, Montreal, 26. XI. 14)

*Zum Thema: Prophezeien. Was ist aus diesem „Druck des Kosaken"
geworden? Was aus dem Nikolaischen Triumph-Ritt? Was aus
der mit unzähligen Bildern als Zermalmerin Deutschlands und Öster-
reichs gepriesenen russischen Dampfwalze? Was aus dem min-
destens ebenso oft verherrlichten Triumph von Bär, Löwe und Hahn
über den Adler? „Seid mit dem Prophezeien vorsichtiger, bour-
reurs de crânes!"*

OPEN SEASON FOR "U" FISH.

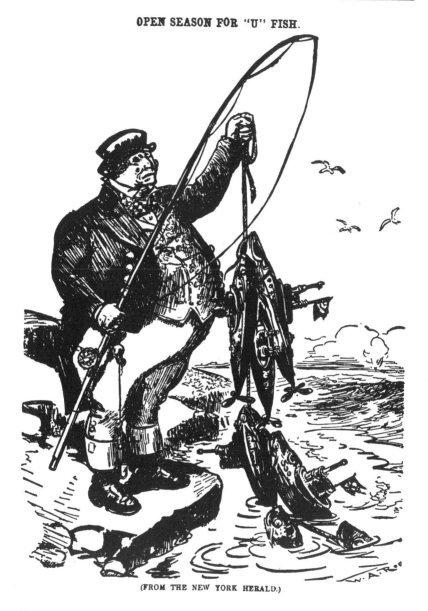

(FROM THE NEW YORK HERALD.)

Zum Thema: Prophezeien. „Offene Saison für U-Boote." Wie England die deutschen Tauchboote gemütlich mit der Angel fischt.

Zum Thema: Prophezeien. Das große Auskehren aus Frankreich und Belgien. Eine mit immer gleicher Bestimmtheit zunächst für Herbst 1914, dann für Frühling 1915 und so für 1916 und 1917 fest angesetzte, aber immer wieder abgesagte Vorstellung. Hier nach großem farbigem Bilde von „Le Rire rouge", 5. XII. 14.

Von Gefangenen, Hungernden, Ertrinkenden, von Menschlichkeit, von Empörung und von Cant

Hat einer schon ein deutsches Bild gesehn, das zeigte: wie Kriegs=
gefangene bei uns verspottet, wie in deutschen Ländern Ge=
fangene verhöhnt würden? Weiß einer eins, so schick' er
mir's: ich werde es dann öffentlich bekannt machen, damit den Ver=
höhner von Wehrlosen die Verachtung der andern Deutschen trifft.
Bis jetzt aber habe ich niemals ein solches Bild in einem deutschen
Blatte gesehn. Geschweige denn eines, das Gefangene mißhandelt
zeigte.

Aber oft in Blättern der Entente und am häufigsten in französischen.
Ich betone es, weil es Deutschen so unglaublich klingen wird, wie es an=
fangs mir selber unfaßlich war: insbesondere in den Blättern des Volkes,
das sich mit Vorliebe seiner Ritterlichkeit und seiner Großmut rühmt,
erscheinen unter Zulassung der Zensur und der Leserschaft Bilder, welche
den wehrlosen deutschen Gefangenen als erniedrigt, verspottet, miß=
handelt auf Bildern darstellen, als sei das in schönster Ordnung. Über
die Meinung lassen auch ihre Beischriften keinerlei Zweifel. Nun denn,
mir scheint: wenn man Klagen über die schlechte Behandlung deutscher
Gefangener in französischen Händen als Unterstellungen abweisen hört,
die bei einer so edelmütigen Nation von vornherein unmöglich seien,
so darf — oder vielmehr: so muß man sich über die Beliebtheit der=
artiger Bilder drüben und über ihr Fehlen bei uns Gedanken machen.

Leider: Wer auf die Menschlichkeit der Gesinnung achtet, kann nicht
nur bei Gefangenen-Bildern Überraschungen finden und nicht nur bei
französischen. Wie ist es möglich, daß man sogar Bilder auf den
King Stephen-Fall veröffentlicht, ohne das tief Beschämende dieses Falls
nicht für das feindliche, sondern für das eigene Volk zu fühlen?
Sich ergebende Menschen in Todesnot läßt man, ohne die Hand zu
rühren, vor seinen Augen ertrinken. Und das ruft nicht ein Zornbild
auf die Zuschauer hervor, sondern ein Hohnbild auf die Ster=
benden!

Immer wieder so verschiedenes Maß, daß auf dem einen positiv
und weiß, was auf dem andern negativ und schwarz ist, zweierlei Maß
bis zur vollkommenen Umwertung der Werte! Wer den allerschlagend=
sten Beweis für die bis ins Tiefste verschiedene „Mentalität" der Entente
hier, der Mittelmächte dort prüfen will, der muß sich die Behandlung
eines wenigstens äußerlich ähnlichen Falles drüben wie hüben vergegen=
wärtigen. Er liegt vor in der Parallele: Lusitania und Karlsruhe.

Am 7. Mai 1915 wurde der als subventionierter Hilfskreuzer in der englischen Marineliste geführte bewaffnete Cunard=Dampfer „Lusitania" im Kriegsgebiet durch ein deutsches Unterseeboot versenkt. Das Schiff, das schon früher außer Truppen, Waffen und Munition zerlegte Unterseeboote von Amerika nach England geschafft hatte, hatte kanadische Truppen, Waffen und nicht schätzungsweise, sondern erwiesenermaßen 5400 Kisten Munition an Bord: es war ein schwimmendes Arsenal gegen Deutschland und hätte, ans Ziel gelangt, Zehntausenden deutscher Soldaten den Tod gebracht. So mußte man seine Landung verhindern. Die deutsche Regierung erließ in den amerikanischen Zeitungen mit großen Inseraten öffentliche Warnungen davor, die „Lusitania" zur Überfahrt zu benutzen, man werde sie angreifen. Die Engländer aber ermutigten dazu. Und so ertranken bei der Versenkung auch eine Anzahl Frauen und Kinder mit.

Wer hat dann in den Ententeblättern von dem Hilfskreuzercharakter der „Lusitania" gelesen, obgleich sie eingeschrieben in der englischen Flottenliste stand, wer von der Munitionsfracht, wer von den beförderten Truppen, wer von den deutschen Warnungen vor der Benutzung des englischen Schiffes, die wie Beschwörungen klangen? Wer anderes, als höchstens ein paar Worte des Hohns darüber? Wer hat von den vielen Tausenden Deutschen gehört, die mit vollkommener Sicherheit geopfert waren, wenn man diese Sendung herüberließ, und die nach Kräften zu schützen die Pflicht der deutschen Regierung war? Dagegen: das Recht der Amerikaner, zu reisen, wie sie wollten! Ihr Recht, als Neutrale töten zu helfen, wen sie wollten! Hohe Rechte, heilige Rechte, gegen welche die Pflicht, Zehntausende zu schützen, ja freilich nicht aufkam. Immerhin, auch von ihnen sprach man nun nicht mehr viel. Sondern: vom Morde der Unschuldigen! Wie Dampf aus allen Meeren stieg der Cant, um auszunutzen, jetzt auszunutzen.

Sollte ich alle die Bilder zeigen, die man als eine Flut von Wut in die Zeitungen aller Erdteile goß, als habe sich's im Lusitaniafalle nicht um eine furchtbare Notwehr für die Eigenen gehandelt, sondern um Mörderlust — eine Bücherei von Bänden brauchte ich dazu. Vom kleinsten schwarzen Bildchen, das sein Gift wie mit der Pinzette einimpfte, bis zum farbigen „Kunst=Album" jeden großen Formates und zum grell schreienden Plakate rang Bild und Bilderreihe mit den Ergüssen des Worts und der Schrift um den Preis im politischen Reklame-Cant. Ebenso setzte jetzt der „Bluff mit dem Kinde" ein, der eine besondere Behandlung an anderer Stelle verdient.

Und nun ein Gegenbild. Es war zu Karlsruhe, am höchsten katholischen Kirchenfeste, am Fronleichnamstag 1916. Die Gottesdienste waren beendet, das Volk, vor allem das Kindervolk, war zum Festplatz gegangen, wo Hagenbecks Tierschau ihre Zelte aufgeschlagen hatte. Da warfen französische Flieger Bombe auf Bombe in die Menschen hinein. Es waren keine Brandbomben, es waren auch keine Bomben zur Sachzerstörung, es waren, sozusagen: Menschenbomben — Bomben kleinen Kalibers mit besonders stark sprengenden Füllungen, mit besonders erhöhter Splitterwirkung und mit vergiftenden Gasen. Als Opfer dieser Angriffe lagen außer den Erwachsenen hundertvierundfünfzig deutsche Kinder in ihrem Blute. Ohne daß von irgendeinem Waffentransport oder sonstigem militärischen Interesse im entferntesten die Rede sein konnte, hatte man weitab vom Kriege im friedlichen Karlsruhe Kinder, die einfach fröhlich waren, mit Bomben zerfleischt.

Und welche Empörung erhob sich jetzt in der Welt? Herr Raemaekers und wie ihr alle heißt, ihr Bannerträger für die Menschlichkeit gegen die Barbarei, ihr heilig Glühenden vom ethischen Pathos, wie habt ihr diese Tat mit euren singenden und malenden Flammen begleitet?

Nichts tatet ihr. Die Kinderschlächterei in Karlsruhe — ließ man auf sich beruhen.

Aber wir Deutschen, was taten denn wir? Ach, ihr drüben könnt euch auf uns berufen: wir taten auch nichts. Ich frage meine Landsleute und ihre Gegner: hat einer neben den Tausenden von dramatischen, pathetischen und sentimentalen Hetzbildern nach dem Lusitaniafalle irgendetwas Entsprechendes gesehen, das nach dem Karlsruher Falle von Deutschland ausging? Der zeig' es vor, ich kenne nichts. Wie hätt' es im „deutschen Interesse" gelegen, mit dieser Niederträchtigkeit ohnegleichen Empörung in die Neutralen zu säen! Aber wir sind nun einmal anders. Das Blut der zerfetzten Buben und Mädel da — ein Pfui dem Gedanken, damit politische Geschäfte zu machen. Unklug, nicht wahr? Und doch wünsche ich: bleibt so, Deutsche!

Zwar, die Leiden der deutschen Kinder, ach ja, mit denen hat sich die Entente-Karikatur doch beschäftigt. Nur, sagen wir: in anderm Zusammenhange. Beim Hunger. Wenn nämlich ein französisches oder belgisches Kind hungert, so ist das erschütternd, aber wenn ein deutsches hungert, so ist das erheiternd. Das Entente-Kind ist ja auch immer schön, das deutsche Kind ist immer ein Scheusal. Wir wollen dem Thema: Aushungern im „Witz" doch eine kleine Reihe von EntenteKarikaturen widmen. Der französische Witz, der französische Geschmack, der französische Schönheitssinn, die französische Menschlichkeit, die französische Großmut, kurz: die der übrigen Menschheit so weit überlegene französische Kulturhöhe, sie kommen dabei überwältigend zum Ausdruck. Nein, Spott gehört nicht hierher: ein Volk, das diese Sorte von Karikatur erzeugen und sich an ihr erfreuen kann, ist krank.

Wer bekämpft die psychische Seuche, die, wie Leibesgift mit zerfressenden Geschwüren, in solchen Bildern grauenhaft ans Licht tritt? Ihr vornehmen Menschen, die ihr doch in allen Ländern lebt, warum beschweigt, und das heißt: warum duldet ihr das?

(Le Journal, 21. IX. 16)

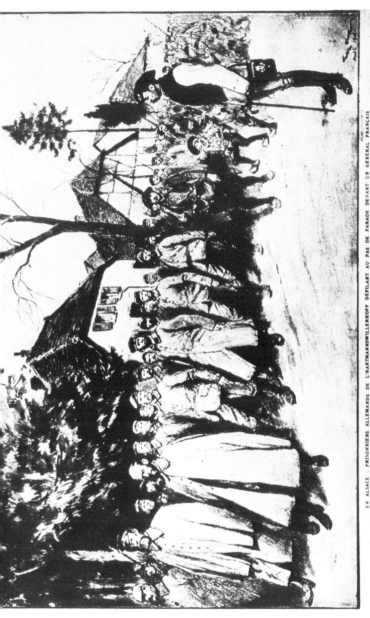

EN ALSACE : PRISONNIERS ALLEMANDS DE L'HARTMANNSWILLERKOPF DÉFILANT AU PAS DE PARADE DEVANT UN GÉNÉRAL FRANÇAIS

Dessin exécuté, par Georges SCOTT.

Zum Thema: Die Behandlung deutscher Gefangener in Frankreich. Großes Bild aus „L'Illustration", nicht Karikatur, sondern sachlich berichtende Schilderung. Gefangene deutsche Offiziere und Mannschaften müssen im Paradeschritt defilieren, der Offizier hält es für unter seiner Würde, auch nur den Offizieren für ihre Ehrenbezeugung zu danken, und Kinder verspotten die Gefangenen, ohne daß ihnen das jemand verwehrt.

Der Gefangenenzug

LE TRAIN DE PRISONNIERS

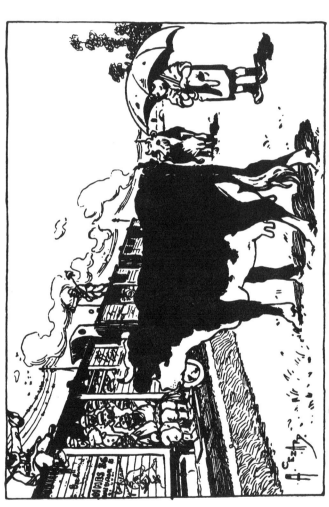

LA VACHE — Encore nos wagons pleins de Boches, et on nous forcera à voyager là-dedans après !

Dessin de A. CÉZARD

(Le Rire, 10. VI. 16)

Die Kuh: „Immer noch unsre Wagen voll mit Boches, und nachher wird man u n s zwingen, dadrin zu reisen.“ — Zwei für den Geist des Zeichners und seines Publikums bezeichnende Nebensachen. Auf diesen Wagen selbst, der die Gefangenen trägt, malt man ein Spottbild auf ihren Kriegsherrn und schreibt „à bas Guillaume“ dazu, und: einer der Wachtmänner spaßt mit einem deutschen Helm auf seinem Gewehr. (Zeich-

EN WAGON. — En route vers la Bretagne, le Midi de la France ou les ports d'embarquement pour l'Algérie et le Maroc.

PRISONNIERS DE GUERRE ALLEMANDS

Wie es in solch einem Wagen mit deutschen Gefangenen, den auf dem vorigen Bilde die Kuh für ihresgleichen entehrt findet, in Wirklichkeit aussieht.

Hier einmal eine photographische Originalaufnahme, die ein wahres Bild gibt, und zwar aus „L'Illustration", also ganz bestimmt keine deutschfreundliche Tendenzaufnahme. Man vergleiche auch diese Menschentypen mit den vorgeblichen Bochetypen der „Witz"-Blätter.

(La Baïonnette, Nr. 65; 28. IX. 16)

*Eine besondere Erheiterung bietet es nun dem französischen Geist,
Menschen, wie die auf dem vorigen Blatt, als wehrlose Gefangene
Negern auszuliefern, wie diesem hier. (Das obere Bild hier ist* k e i n
*Zerrbild, sondern einfach eine völkerkundliche Bildnisstudie von
Baumgartner, nach der „Berl. Ill. Ztg.".) Über die Absichten der
„Witz"-Bilder lassen auch die Unterschriften keinen Zweifel.*

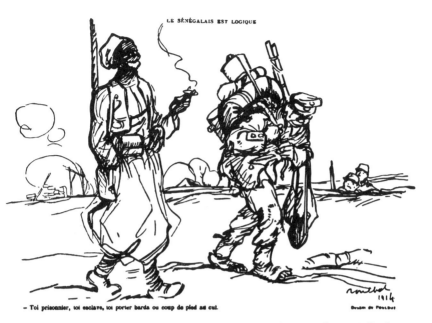

LE SÉNÉGALAIS EST LOGIQUE

— Toi prisonnier, toi esclave, toi porter barda ou coup de pied au cul.

Dessin de POULBOT

1914

(Le Rire rouge, Nr. 13; 13. II. 15)

Zum Thema: Gefangenenbehandlung. Unterschrift: „Du Gefangener, du Sklave, du Gepäck tragen oder Tritt in den Hintern." — Überschrift dazu: „Der vom Senegal hat Logik."

Großes Bild aus „La Baionnette" (28. IX. 16). Der Neger laut Unterschrift zum gefangenen Offizier (mit dem Eisernen Kreuz I. Klasse): „Ich schmutziger Mohr, ich Wilder, du großer Kulturchef . . . Du mußt mein Gepäck tragen!" Für die Stimmung und Gesinnung des Ganzen ist auch der Ausdruck der grinsend strahlenden Negerköpfe oben zu beachten.

(Dessin de Bouet.)

— *Ti pas avoir peur, imbécile ; Mohamed, jamais manger cochon...* (La Baïonnette 1916, S. 618)

Unterschrift: „Keine Furcht haben, Schafskopf! Mohammed: niemals essen Schwein ..."

LES BOCHES EN CAGE

Dessin d'Hermann PAUL. Reproduction d'une double-page en couleurs de *LA BAIONNETTE.*
(9. XII. 15)

Auf dem Schilde steht: Seid nett mit den Tieren, und das „Tiere",
„ANIMAUX", ist besonders groß geschrieben. Doppelseitiges
farbiges Bild aus „La Baïonnette".

(Le Rire rouge, 5. V. 16)

*Hier bitten wir, Über- und Unterschrift besonders zu beachten!
„Dieser gute Fritz". Dann klein die Nachricht des durch seine
Glaubwürdigkeit ja besonders berühmten „Matin" (von dessen Doku-
mentfälschungen die krassesten Beispiele im „Bild als Verleumder"
stammen): „Ein Kind wollte ein Spielzeug in Gang setzen, das die
Deutschen dagelassen hatten, und verursachte dadurch eine Ex-
plosion, die ihm drei Finger wegnahm." Daraufhin musterte der
Wachtmann mißtrauisch den Gefangenen: „Und denken, daß d u
das vielleicht bist, der explosible Spielsachen ausgesät hat." Das
nun in einem vollseitigen farbigen Florèsschen Titelblatt des überall
verbreiteten „Rire"! So wird das Unsinnigste benutzt, um noch
gegen die Wehrlosen weiterzuhetzen.*

„Ihr seid nun drei Monate hier; eure Miete, oder ich hau euch die Schnauze kaput!" (Le Rire, 20. 11. 15.)

Spott gegen den Hungernden. „Eh . . ., une petite marmite pour Monsieur! une!" (Le Rire, 11. 9. 15.) *He, einen kleinen Fleischtopf für Monsieur! Einen!"* (Auf freiem Feld, wie der Kellner im Restaurant am Buffet bestellt.) *(Wortspiel: Marmite werden auch die Granaten genannt.)*

Zum Thema: Ritterlichkeit gegen Wehrlose

(Le Rire rouge, Nr. 15; 27. II. 15)

Ein Bild, das weder Unterschrift noch Kommentar bedarf. Welche Verleumdung, Franzosen nachzusagen, sie könnten Gefangene mißhandeln!

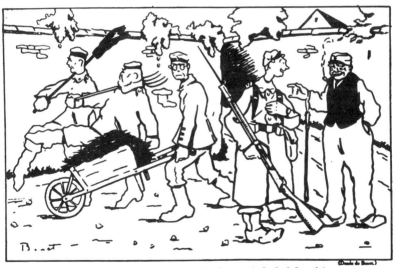

— Ce ne doit pas faire son affaire, au Herr Professor, de charrier de l'engrais ?
— Bah ! ça le connaît, faut du fumier pour la kultur ?

(La Baïonnette, 9. XII. 15)

„Das ist wohl sonst nicht dem Herrn Professor sein Geschäft, Mist zu fahren?
„Bah, er muß doch für die Kultur düngen."

Zum Thema: Ritterlichkeit

L'UTILISATION DES PRISONNIERS DE GUERRE

— Il est très bon de garde : c'est un berger allemand !

Dessin de A. CÉZARD.

Überschrift: Das Nutzbarmachen der Kriegsgefangenen. — Unter-schrift: „Er ist sehr gut zum Bewachen. 's ist ein deutscher Schäfer!" (Aus „Le Rire rouge", Nr. 38, 7. VIII. 15.)

(Le Rire, Nr. 60; 8. I. 16)

Mittelstück aus einem großen farbigen Vollbilde von Bils. Unterschrift: „Calais! Verdun! Nancy! . . . Bis dahin kannst du schon meinen Stiefel in den Hintern kriegen!" (bien prendre . . . mon pied dans le c . . .)

Gegen Gefangene

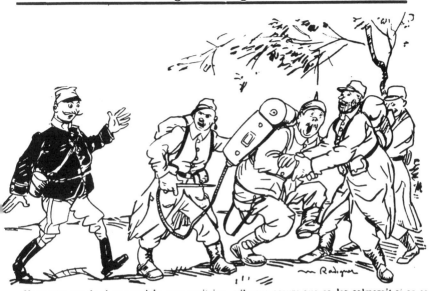

— Vous avez tort de n' pas vouloir, mon capitaine.. ; j' vous assure que ça les calmerait si on se ervait de leur fourbi à douches incendiaires pour leur f... des lavements. **Dessin de M. RADIGUET.**

Ein Bild von so unfaßlicher Gemeinheit, daß ich seine Unterschrift nicht übersetzen mag. (Aus „Le Rire rouge", Nr. 35, 17. VII. 15.)

— Vous avez là une bien belle descente de lit, monsieur Marius.
— Tè! je vous crois! J'ai rapporté ça de mon dernier voyage dans le Nord. **Dessin de A. CÉZARD** (*Le Rire rouge*, Nr. 35, 17. VII. 15)

„Sie haben da einen schönen Bettvorleger, Herr Marius." — „Das will ich meinen! Den hab ich von meiner letzten Reise nach dem Norden mitgebracht."

- Kamerad... Kamerad...
- Y' a pas de Kamerad!... Haut les mains!..

(Manfredini, Quelques dessins de guerre)

„Kamerad! Kamerad!" — *„Kamerad gibt's nicht! Hände hoch!"*
*Also: stürze ab oder ich schieße. Von dem Jtaliener Manfredini,
aber in Dutzenden auch französischer Blätter wiedergegeben, woraus
zu sehn, daß die Grausamkeit gegen sich übergebende Feinde, der
sogenannte „Baralong-Geist", nicht bloß in England vorkommt
und nicht bloß dort als — erheiternd gilt.*

King Stephens Heldentat. „Des Gassacks unrühmlicher Zusammenbruch. Der L 19, wie er in der Nordsee seinem Schicksal entgegengeht." Man ließ die Menschen, die dort, wie der Kapitän des „King Stephen" selbst berichtete, um Hilfe baten, ruhig untergehn.

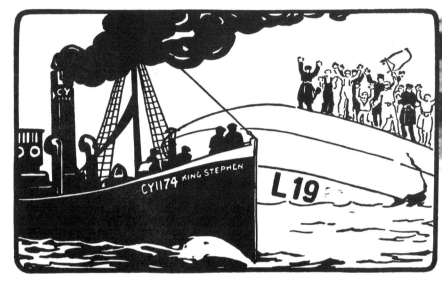

KAMARADES!

(Le Matin, 10. II. 16)

So faßte diesen Fall der „Matin" auf. Und für die Stimmung ist die Aufmachung interessant: das Bild stand wie eine schreiende Reklame *mitten im redaktionellen Text*. „Kamerades!" Sie ergeben sich, sie bitten um ihr Leben, aber man läßt sie ertrinken. Würde man das Bild überhaupt gezeichnet, geschweige denn so herausgehoben haben, wenn man dieses Verhalten nicht ganz in der Ordnung fände? Sollten wir aber noch irgendeinen Zweifel darüber hegen, ob man beim Publikum der Entente-Weltblätter Zustimmung für solchen Geist voraussetzen darf, so benimmt ihn uns mit dem nächsten Bilde Raemaekers.

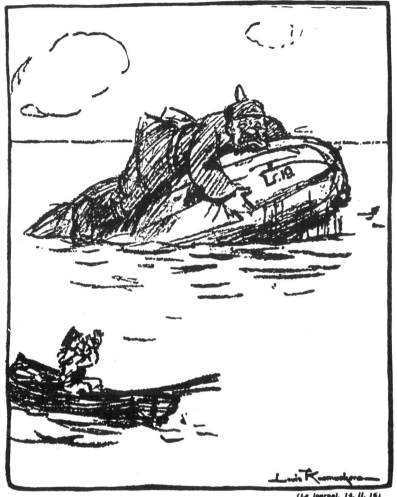

(Le Journal, 14. II. 16)

Louis Raemaekers, der das Versinkenlassen Wehrloser vor den eigenen Augen so spaßhaft findet, daß man ihnen eine lange Nase dreht, ist nach Versicherung französischer Blätter „der wahrhaft große Künstler, dessen edles Herz nur aus der heiligen Entrüstung über die Barbarei sich dem Dienste der Menschlichkeit gewidmet hat". Er ist bekanntlich Ritter französischer, englischer und sonstiger Entente-Orden, er war geehrter Gast des französischen Präsidenten, des belgischen und des englischen Königs usw.

(La Baïonnette, Nr. 4; 216. XII. 15)

Zum Thema: Phrase. Großes farbiges Titelbild von La Baionnette. Die Unterschrift lautet: „Habt keine Angst! Sie töten keine Zivilisten, diese Birnen aus Frankreich." Wozu, was Deutschland betrifft, zu bemerken wäre, daß allein der Angriff auf den Kinderfestplatz in Karlsruhe an K i n d e r n 154 bluten ließ. Und im eigenen Lande? W e i ß man in Frankreich, daß in den besetzten Gebieten allein durch französische und belgische Geschosse, also ohne die englischen, s c h o n b i s z u m 30. 11. 1917 nicht weniger als 1318 einheimische Zivilisten getötet und 2577 verwundet worden sind? Darunter 1563 Frauen und 953 Kinder! Auf den Bluff mit dem Kinde, insbesondere die Lusitania-Stimmungsmache, komme ich in meinem nächsten Buche zurück.

Zum Thema: Phrase

(Hier nach La Baionnette, Nr. 31; 3. II. 16)

Und zum Thema: zweierlei Maß. Beim ersten Anblick könnte man denken: das gilt der französischen Flieger-Schandtat von Karlsruhe! Irrtum. Es gilt auch nicht den jetzt schon mehr als 4000 französischen und belgischen Zivilisten, welche so durch ihre Landsleute zu Schaden kamen. Es gilt auch nicht den Luftangriffen überhaupt, die zugegebenermaßen von Franzosen und Engländern eingeführt worden sind und die jetzt beiderseits leider als notwendig gelten. Es ist ein ganz besonders beliebtes Hetzblatt ausschließlich gegen die Deutschen.

Zum Thema zweierlei Maß. Diesen Raum heben wir für das erste Ententebild auf, das nach all den hunderten der Empörung über deutsche Fliegerangriffe seiner Empörung darüber Ausdruck gibt: daß am höchsten katholischen Kirchenfeste, am Fronleichnamstage 1916, französische Flieger mit Bomben, die nicht zur Sachbeschädigung, sondern zum Menschentöten gemacht waren (kleine Kaliber, besonders stark sprengende Füllung, vergiftende Gase) den Kinderfestplatz von Karlsruhe bewarfen und dadurch allein einhundertvierundfünfzig Kinder verwundeten oder töteten.

Zum Thema: Zweierlei Maß

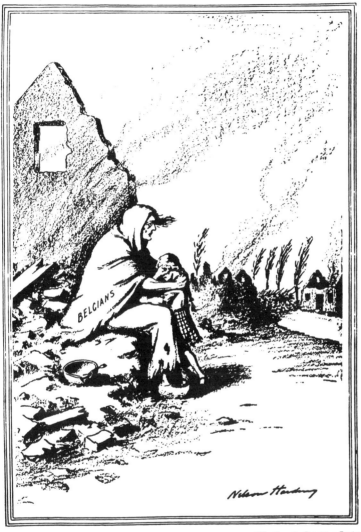

Zum Thema: Hunger. In diesem Fall ist es ein b e l g i s c h e s Kind, das hungert. Das Bild sollte laut seiner Unterschrift um Unterstützung der Belgier werben und hat dies hoffentlich mit gutem Erfolge getan. Hier ist es eben eine Entente-Frau und ein Entente-Kind, die hungern. Wie sich die Entente-Kämpfer um Menschlichkeit zum Hunger d e u t - s c h e r Kinder verhalten, davon zeugen die folgenden Bilder.

Zum Thema: Hunger

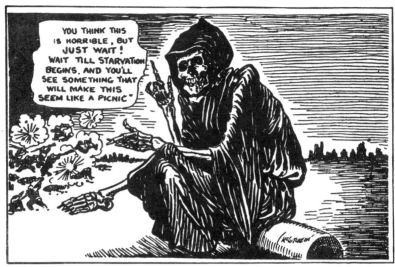

(Mc Cutcheon, in Chicago Tribune)

Dieselben Länder, in denen nach dem Lusitania-Fall über den Untergang einer Anzahl Unbeteiligter bei dem Schutzakt zur Rettung Zehntausender Meere der Empörung wogten, hatten schleunigst nach Kriegsbeginn das Aushungern Deutschlands angeordnet. „Wartet, bis der Hunger zu wirken beginnt, und ihr werdet was sehn, wogegen das jetzt (der Kampf) wie ein Picknick scheint!" — Wer die nunmehr folgenden Bilder nicht auf die etwaige Komik des Äußerlichen ansieht, nicht auf den Clownspaß der Maske und Grimasse, sondern auf die Gesinnung hin, die hier von Menschenleiden spricht — was zeigen diese Karikaturen dem?

LE NŒUD SE RESSERRE

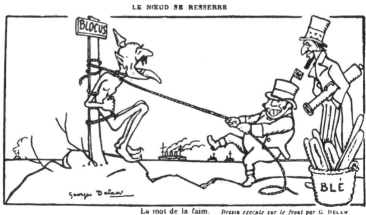

Le mot de la faim. *Dessin exécuté sur le front par G. DELAW*

John Bulls Heiterkeit, wie der Blokus den Deutschen erwürgt. Aber auch der gute Onkel Sam ist dabei, obwohl er damals noch „neutral" war. Aus „Le Rire rouge" (Nr. 72, 1. IV. 16.)

(La Victoire, 19. I. 17)

Deutschland bei seiner Pferderübe.

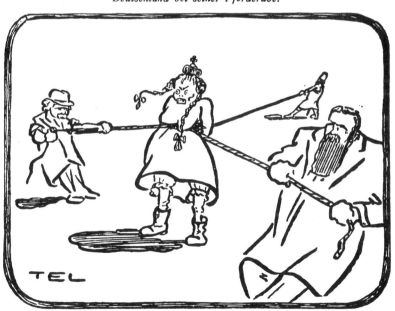

DÉFINITION DU BLOCUS

L'art de jouer serré...

Aus C l e m e n c e a u s „Homme enchainé". (2. 4. 17.)

LA BETE EST ENCAGEE

(Le Journal, 10. III. 15)

*„Die Bestie im Käfig. Sie sehn, meine Damen und
Herren," sagt »der englische Bändiger«, „das Tier wird
wilder. Das macht der Hunger."*

Hier nach Le Rire rouge (14. Ii. 17)

LA CRISE DE LA CHARCUTERIE

Le nouveau boudin.

(Iberia, 1. 1. 16, hier nach der französischen Karikaturensammlung „Germania")

Überschrift: „Die Krise in der Fleischerei." Unterschrift: „Die neue Wurst." Deutschland muß jetzt seine eignen Därme fressen, und Marianne sieht dem mit befriedigtem Lächeln zu.

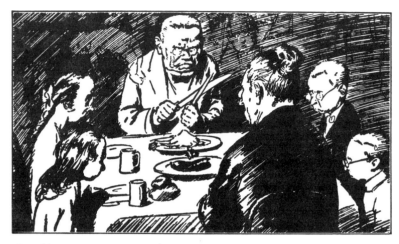

„Der Hunnen fettloser Festtag." Ausschnitt aus einem Bilde in Daily Mail (7. 2. 16).

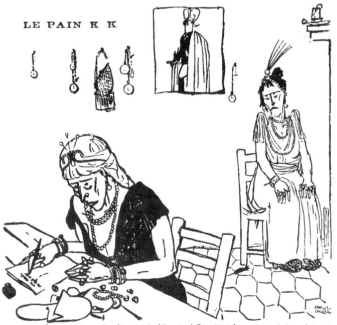

LE PAIN K K

« Lieber Fritz, nous te remercions bien pour les bijoux, les belles robes et les montres, mais la prochaine fois envoie-nous plutôt du pain... »

(Le Journal, 13. II. 15)

NOUS AVONS FAIM!

„Wir haben Hunger!" umschreit das verzweifelte Volk den Kaiser. Aus „La Guerre sociale" (9. Jahrg., Nr. 248).

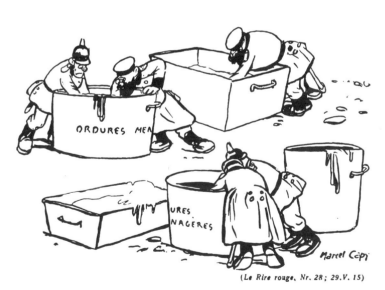

(Le Rire rouge, Nr. 28; 29.V. 15)

Die Deutschen suchen in allen Kehrichtkästen, ob sich vielleicht noch was Eßbares fände. „La Guerre sociale" (9. Jahrg., Nr. 248).

Wie komisch das Hungern der Deutschen ist

(*Le Journal, 12. VI. 15*)

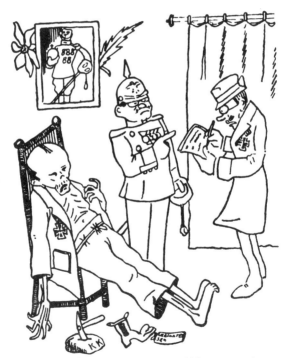

— De faim?... Impossible! Ecrivez
mort d'indigestion!... **Numéro** (Turin).

(*Le Journal, 2. III. 15*)

„An Hunger gestorben? Unmöglich! Schreiben Sie:
an verdorbenem Magen!"

Wie komisch das Hungern der Deutschen ist

[La Baïonnette, Nr. 66; 5. X. 16]

Wie komisch das Hungern ist, wenn deutsche Kinder hungern.

LE BLOCUS DES VENTRES

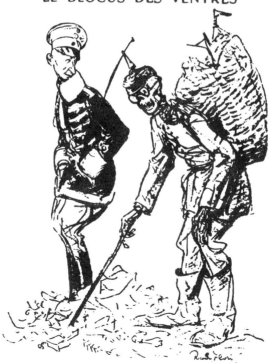

[Le Journal, 25. X. 16]

Die Blockade der Bäuche.

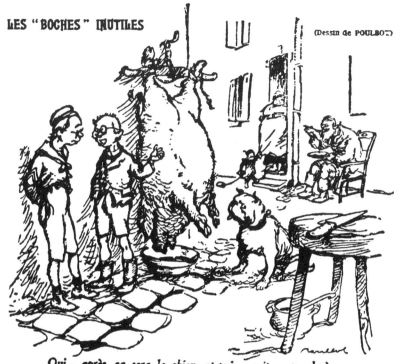

LES "BOCHES" INUTILES

(Dessin de POULBOT)

Oui... après, ça sera le chien, et puis ensuite... grand-père.

[Le Journal, 29. III. 15]

„Ja, nachher kommt der Hund dran, und dann . . . Großvater."

Un cane che può essere mangiato

[La Domenica del Corriere, 24. IX. 16]

„Ein Hund, der gegessen werden kann." Der vom hungernden deutschen Volk gejagte Hund ist ein beliebter „Scherz"-Gegenstand auch in französischen Karikaturen.

[Le Rire rouge, Nr. 63, 29 I. 16]

Deux Allemands se disputent une pomme de terre. (420, Florence.)

[Le Journal, 29. III. 15]

Z w e i D e u t s c h e streiten sich um eine Kartoffel.

Genug von dieser Art Zeugnissen des französischen Esprits, der ja im Entente-Witz „führt"! Und nur noch eine Probe davon, wie man sich das deutsche Kinderelend *n a c h* dem Kriege vorstellt:

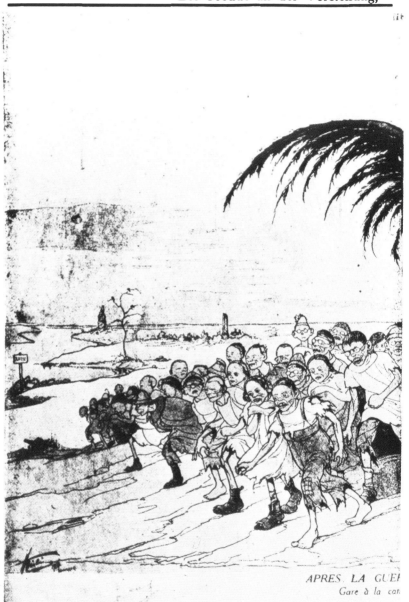

APRES LA GUE[
Gare à la ca[

Eine Phantasie darüber, wie elend es den deutschen Kindern noch n a c h *dem Kriege ergehen wird: Eine Illustration auf die oft und mit Feuer in der Entente-Presse verfochtene „Notwendigkeit": nach Besiegung Deutschlands seinen Handel zu ersticken, seine Handelsflotte zu beschlagnahmen, es mit ungeheurer Kriegs-Entschädigung zu belasten und bis zu deren Aufbringung alle seine Produktion den Siegern untertan zu machen. Welche Lust, sich das vorzu-*

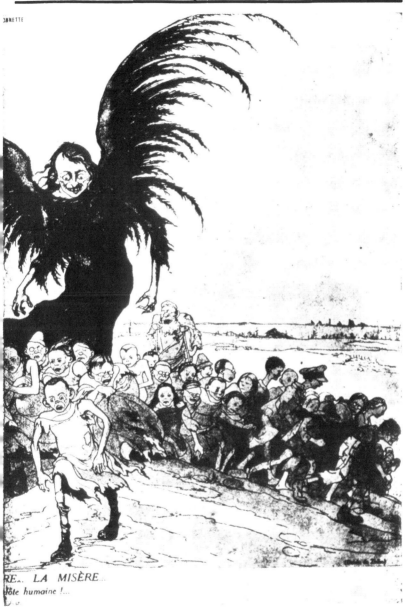

RE.. LA MISÈRE...
tête humaine !...

|La Baïonnette, Nr. 49, 8. VI. 16|

stellen! Denn Gott sei Dank, es sind ja ausweislich des Kriegsinvaliden, der
Kopfbedeckungen und der Brillen lauter d e u t s c h e Kinder! Also auch, selbst-
verständlich, kleine Scheusäler, während ein Entente-Kind immer hübsch ist.
Man vergleiche mit diesem Bilde die Auffassung des hungernden Entente-
Kindes auf Seite 137.

Vom Glossierbilde

Wenn die Pose all jener Zerrbilder über die Schwächlichkeit und Jämmerlichkeit unsrer um Gnade winselnden Soldaten begründet wäre, wie einfach wäre das: man genehmigte mit der eingeborenen Großmut der verschiedenen Grandes Nations das Sich=Ergeben der Boches und verteilte geheimvertragsgemäß die Beute. Einen verächtlichen Gegner haßt man ja auch nicht, man erledigt ihn nur. So wären denn auch alle Haßbilder psychologisch unbegründet und praktisch überflüssig zugleich. Immer: wenn man in Wahrheit dächte, wie man zu denken vorgibt.

In Wirklichkeit nehmen aber in der Entente=Karikatur gerade die eigentlichen Hetzbilder, gerade die zu Haß aufstachelnden Bilder eine beherrschende Stellung ein. Gesunder Haß ist, wie der Zorn, eine natürliche Wehr=Reaktion auf ein Erlebnis. Dagegen ist der gepflegte Haß, der gemachte Haß, der sozusagen „literarische" Haß, der nicht aus dem unmittelbaren Erlebnis, sondern aus irgendeiner innerlichen oder äußerlichen Nachbildung oder Deutung des Erlebnisses wächst, wider die Weisheit der Natur. Er hat auch schon ein Kuckucksei in seinem Nest. Alle Pflege des Hasses ist ja mit einer Beigabe durch den Pfleger verknüpft, mit einer Zugabe an Suggestion, die dem wohltätigen Sich=Beruhigen der natürlichen Haß=Reaktion entgegenwirkt. Die macht im Kleinen wie im Großen unbesonnen, unsachlich, dumm. Der Haß gegen Deutschland hat Frankreich nicht nur blind dagegen gemacht, daß es sich vor John Bulls Geschäftswagen schirren ließ, sondern blind auch gegen das wahnwitzige Bündnis der französischen Demokratie mit dem Zarentum. Und wie hat die Haßpflege in Frankreichs Kultur gewirkt! Es steht gewiß nicht ganz so schlimm damit, wie das nach der französischen Presse scheint, es sind unzweifelhaft auch in Frankreich selbst feine und edle Geister über dieses Wesen in Sorge. Aber bis zu Trägern berühmter Namen vor allem: bis zu den politisch und kulturell Entscheidenden und Verantwortlichen hinauf brauen rote Nebel vor allen Augen. Eine Duldsamkeit gegen die klarliegende Lüge, gegen die bewußte Fälschung, gegen die unbestreitbare Verleumdung, sofern sie nur den Feind betrifft, scheint ganz gleichgültig dagegen zu machen, wie all das am Werte des eigenen Volkstums zehrt. Die französische „Geistigkeit" zeigt schon jetzt das geradezu grauenerregende Beispiel dafür, wie der Haß die vergiftet, die ihn fördern, und doch lassen sich die Folgen der Haßpflege drüben für die französische Zukunft in ihrer Entsetzlichkeit erst ahnen. Wir Deutschen sollten daraus lernen und schon die Keime zum Völkerhaß ausrotten, wo sie etwa auf unsern Boden fielen!

Von den verleumderischen Hetzbildern außerhalb der Karikatur,

insbesondere von den Fälschungen bildlicher Dokumente zum Zweck der Verleumdung habe ich in meiner Schrift „Das Bild als Verleumder" Texte und Abbildungen gebracht. In dieser Schrift hier beschränke ich mich auf das Zerrbild und in diesem Kapitel auf dasjenige, welches von Tagesereignissen angeregt ist.

Das glossierende Hetzbild, das, wie die französische Karikatur überhaupt, in der Entente „führt", ist zunächst einmal erstaunlich skrupellos in seinen Voraussetzungen. Ich werde in einer dritten Schrift von der nur durch den Haß erklärlichen Blindheit sprechen, die selbst Männer wie Bédier Dokumente zum Beweise des Gegenteils von dem anführen läßt, was sie beweisen. Ich habe im „Bild als Verleumder" Zeugnisse dafür gebracht, daß man ohne bemerklichen Widerspruch tatsächlich Dokumente, um Hassenswertes zu zeigen, ohne Bedenken fälscht. Oft kommt man aber ganz ohne Dokumente aus. Das einfache „es geschah", sogar das „es soll geschehen sein" oder: diese oder jene Zeitung schreibt, ja ganz allgemein: „die Blätter schreiben" — das wird als zureichender Grund zu ungeheuerlichsten Anklagen angesehen. In Lille hatte man Arbeitsfähige beiderlei Geschlechts zur Erntearbeit herangezogen. Die französische Karikatur führte deshalb auch einen Feldzug, als handelte sich's um geschlechtlichen Mißbrauch jugendlicher Personen.* Dadurch entstand eine solche Ängstigung in geflüchteten Liller Familien, daß französische Stimmen laut wurden: zu solcher Annahme fehle denn doch jeder Grund. Kommt aber nur der gute Name der Deutschen, kommt nichts weiter als die Gerechtigkeit in Frage — wer protestiert dann? Das „doppelte Maß" für hüben und drüben versteht sich dabei überall in geradezu verblüffender Weise von selbst. Und ebenso das Verallgemeinern. Der Gedanke kommt gar nicht: auch wenn das „Dokument" beweiskräftig wäre, was bewiese es dann, als daß in einem Millionenheer auch Verbrecher sind? Ebensowenig kommt die Erinnerung daran, daß ja Franzosen Verbrechen genau derselben Art in der eigenen Karikatur auch bei den heutigen Bundesgenossen, ja: auch bei den Franzosen selber längst schon behauptet haben. Wie kann man das Wehe, Wehe über den „Boche" als über den Feind der Menschheit schreien, wenn man ihm doch allerschlimmstenfalls das vorwerfen könnte, was man sich untereinander auch vorwirft?

So fragt die Logik, aber die Psychologie treibt's anders. Wie, das verfolgt man am besten am typischen Einzelfall.

Ein eben besetztes Dorf, die Geschütze krachen noch darum, die Geschosse heulen noch darüber, Geschrei, Gebrüll, Verwundete, Tote, Zerrissene. Aber die brennende Straße ist gesäubert vom Feind. Da schießt es aus einem Hause von rückwärts.** Soldaten? Nein, dort sind Zivilisten, Weiber, Knaben mit Waffen! „Darum haben wir euch geschont? Du Weib da, darum hab' ich dich laufen lassen, daß du meinen Kameraden meuchelst?" Die rücklings Überfallenen empfinden das als Verrat. Die Wut des Wütenden wird bei dem und jenem zum Rasen. Da ertappt er einen Burschen, wie der am Fenster anlegt. Und schlägt ihm auf den Arm oder schießt ihn nieder, je nachdem, ob er gerade Säbel oder Revolver in der Hand hat. Aber wo's brennt und blutet, sieht im flackerlichte die Mythe zu. Die flieht mit gesträubten Haaren zum Nachbarn: ein Boche schoß einen Knaben nieder,

* Bilder daraus in der neuen, erweiterten Ausgabe des „Bildes als Verleumder".
** Man vergleiche hierzu auch das Bild S. 100.

weil er mit dem Spielgewehr auf ihn zielte. Ein Dorf weiter: er schnitt einem Kinde die Hände ab. Was haben wir nicht selbst in der ersten Kriegszeit an Mythenbildung erlebt; immer war das Unerhörte schon in der nächsten Stadt, aber freilich auch überall erst in der n ä ch st e n geschehn. Gerade diese Gruppe von Verdächtigungen taucht immer nur in e r st e n Kämpfen auf. Ist erst Stellungskrieg oder Okkupation, so erlischt in den betreffenden Gegenden diese Art von Mythenbildung.

Zwei Quellen aber fließen dauernd. Die eine ist die b e w u ß t e M a ch e , ist Verdächtigung und Verleumdung als Kriegsmittel. Willig ihr entgegen sprudelt die andre aus dem a l t e n V o r r a t v o n G r e u e l = v o r st e l l u n g e n i m V o l k s g e i st. Die Massenpsyche, deren gänz= liche Kritiklosigkeit auch und gerade französische Forscher festgestellt und beschrieben haben, glaubt am leichtesten, was sie schon „kennt", was sie als Vorstellung früher schon einmal aufgenommen hat. Wie der fran= zösische Volksgeist mit Greuelbildern schon vor dem Kriege geschwängert war, davon zeugen als Beispiele auch unsere alten Bilder aus der „Assiette au beurre"; er war aber nicht nur mit Karikaturen gefüllt, auch mit Berichten von scheußlichen Wirklichkeiten. Ich erinnere nur an die belgischen Greuel, die Kongo=Greuel, diese Greuel ohnegleichen, die durch Männer wie Casement, Clark und Conan Doyle ganz einwand= frei bewiesen waren. Gerade das Händeabhacken spielte hier eine be= sondere grausige Rolle, denn auf abgeschnittene Hände erhielt man ja eine Art von Prämie.*

Ich bitte die Leser nun, an drei Beispielen die Entwicklung von drei Greuel-Vorstellungen zu verfolgen. Sie sehen dann: jede wächst, wie der Kürbis auf dem Mist. Er riecht nicht schön, der Dung, aber er nährt, der Haß. Dann beginnt das Züchten, die Haßpflege als Kriegs= mittel. Man gewinnt Stecklinge, man gewinnt Samen, die sät man aus, sie tragen wieder welchen. Der erste „Fall" wird nach und nach ver= gessen, nun aber ist es schon Axiom und Dogma: Die Deutschen schneiden Mädchen die Hände ab, die Deutschen erschießen spielende Knaben, die Deutschen spießen Kinder auf. Die Karikaturen selber sind zu Organen der Haßmythenbildung geworden, und ihre Aus= dünstungen vereinigen sich mit all den andern Dunst= und Stankgebilden der Verhetzung zum allgemeinen roten Weltwahn=Nebel vom Feinde der Menschheit Boche.

* Näheres auch davon in der neuen Ausgabe meines „Bildes als Verleumder".

The Way of the Huns: A True Story from Alsace.

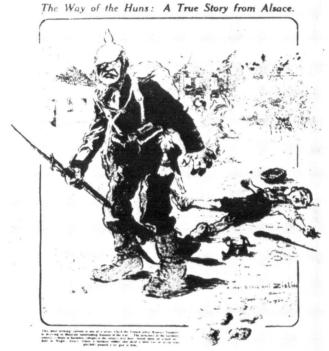

[Daily Graphic, 19. IX. 14.]

Laut Überschrift: „Eine wahre Geschichte aus dem Elsaß". Und Behauptung laut Unterschrift: in einem elsässischen Orte, in Magny, habe ein deutscher Soldat einen siebenjährigen Jungen erschossen, weil dieser sein Spielgewehr auf ihn angelegt habe.

Entweder: diese Behauptung ist w a h r , dann handelt es sich um den zum mindesten bei einem diensttauglichen, also einigermaßen normalen Menschen kaum begreiflichen Akt einer einzelnen Verbrechernatur, für die man niemals sein Volk verantwortlich machen kann.

Oder: sie ist bewußt e r l o g e n .

Oder: sie ist M y t h e , phantastische Umformung etwa aus der Episode eines Straßenkampfes mit Zivilisten, bei der ein Knabe getötet wurde.

Sehn wir uns nun wenigstens an ein paar Proben an, was alles aus diesem einen und auch noch höchst unsichern Falle „wächst".

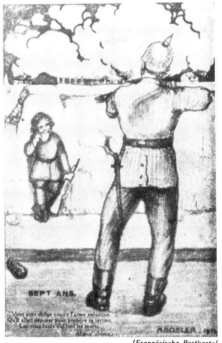

[Französische Postkarte]

Der wenig sympathische Herr vom vorigen Bilde sieht von hinten ganz friedlich aus. Er hat auch den Jungen nicht etwa in der Wut erschossen, er hat ihn sich zunächst einmal in aller Gemütsruhe an die Mauer gestellt, wo er sein Butterbrot verzehrt. Am hellen lichten Tag mitten auf der Straße, ohne daß ein Vorgesetzter oder Kamerad auch nur dazu tritt, wird er jetzt niedergeknallt. Wir sehn: das harmlose Aussehn täuscht, vielmehr: die Niederträchtigkeit des „Boche" ist im Wachsen.

LE CRIME

[Les atrocités allemandes en France et en Belgique, Libraire de l'estampe 1915]

Jetzt hat sich der Boche aber auch vervielfacht. Es schießt nicht mehr, wie doch die „Quelle" sagt, ein Soldat, sondern ein Peloton unter dem Befehl eines Offiziers. Wir sehn: die Wahrscheinlichkeit wächst zwar nicht, aber die Boche-Niederträchtigkeit hat sich schon mindestens versechsfacht.

"KULTUR !!!"

— Fusillez-moi cet homme-là, je viens de le surprendre les armes à la main...

(Dessin de Ed. TOURAINE.)

[Le Journal, 12. II. 15]

Hier sagt der Text nicht mehr, daß der arme Junge mit seinem Spielgewehr auf den mittlerweile zu einer Art von Offizier avancierten Boche-Soldaten angelegt hat. Der winkt seine Leute herbei: „Schießt mir den Mann da (cet homme-là) tot, ich habe ihn eben mit Waffen in der Hand überrascht." Womit die Schändlichkeit der Boches bei einem Punkte angelangt ist, daß die mitfaksimilierte Überschrift in ein empörtes „Kultur!!!" ausbricht. Empört also: über ein Verhalten der Boches — d a s m a n s i c h s e l b e r a u s - g e d a c h t h a t.

Und die Haßbazillen vermehren sich immer noch weiter . . .

Der erschossene Knabe, fünfter Grad

[Französisches Plakat von Eugène Mesples]

Hier finden wir den deutschen Verbrechersoldaten zu einem „Heere" multipliziert. Und natürlich vermehren sich auch die Opferkinder. Das sozusagen Heer hat sich in eine Quadermauer Schießscharten gehauen, und der Deutsche Kaiser selber kommandiert die Exekution. Es ist symbolisch gemeint, versteht sich, großes Phantasietableau, in Kinos nicht ohne Höllenrot-Beleuchtung vorzuführen.

[Fischietto, Turin; hier nach Le Rire rouge, 18. IX. 15]

Ist es nicht, als hörte man den Ausrufer: „Treten Sie heran, meine Herrschaften. Hier ist das berühmte Kind zu sehen, dem von niederträchtigen Boches beide Hände abgeschnitten sind. Bitte, überzeugen Sie sich: das Blut läuft immer noch mindestens zehn Liter pro Stunde. Aber es ist ein artiges Kind; es weiß, wie man sich vor Herrschaften zu benehmen hat."

Herkunft dieser Vorstellung: die Kongogreuel, bei denen T a u s e n d e von Menschen verstümmelt wurden, um mit den „Trophäen" nachzuweisen, daß man die Patronen nicht umsonst verbraucht hätte. Vgl. die neue Ausgabe meines „Bildes als Verleumder" mit den Photographien aus Conan Doyles „Kongo-Verbrechen". G a n z w i e d i e r u s s i s c h e n P o g r o m b i l d e r z u d e u t s c h e n S c h a n d t a t e n u m g e l o g e n w u r d e n , s o w u r d e d i e T ä t i g k e i t j e n e r „K o l o n i s a t o r e n" e i n f a c h a u f D e u t s c h e „ü b e r t r a g e n". Also: nicht etwa belgische Angestellte, sondern Deutsche schneiden Hände ab, nein: „d i e Deutschen". Das ist Axiom und braucht also nicht erst bewiesen zu werden. Vor den nächsten Bildern verfolge man nun wenigstens an ein paar Beispielen die Fruchtbarkeit dieser Verleumdung, für die ein Beweis nicht einmal v e r s u c h t wird.

[Le Journal, 30. IV. 15]

*Nach der graphischen Kunst die Plastik. „Belgisches Mädchen"
mit abgeschnittenen Händen — „über den Geschmack läßt sich
nicht streiten": als N i p p e s f i g u r, sozusagen als Zimmerschmuck.
Die netten Beinchen hat man der Kleinen nackt gemacht, das er-
wärmt die sittliche Entrüstung mehr. So wird das Händeabschneiden,
das unter b e l g i s c h e r Verwaltung an Negern geschah, jetzt zu
einem deutschen Verbrechen an b e l g i s c h e n Kindern umgelogen.
(Vgl. Conan Doyles „Kongo-Verbrechen".)
Auf den folgenden Seiten bringen wir zu diesem Thema zunächst
Variationen und nach diesen sogenannte „Scherze"*

Die abgeschnittene Hand, dritte und vierte Aufmachung

[Les atrocités allemandes]

Jetzt hat nämlich ein Zeichner erfahren, daß einer auch in Belgien Kinderhände
abgeschnitten hätte. In Belgien wußte man eben vom Kongo her Bescheid.

[Le Rire rouge, 26. VIII. 16]

Was sich nach einer andern Autorität — im Schützengraben ereignet hat.

(Le Journal, 1. VI. 15)

Davon hört der gute Italiener. Er kann das bei seinen Bundesgenossen nicht billigen und schreitet ein. Die Sache wird allegorisch: Italien tritt in den Krieg.

Worauf man im Turiner „Numero" (Nr. 132, 1916) graphisch dar-stellt, wie tief und echt die Empörung ist. Der Deutsche hat mittler-weile weitere Hände abgeschnitten. Dem Jungen sind auch die Füße abhanden gekommen, doch hat er die Mütze aufbehalten und sein Allgemeinbefinden scheint nicht gestört: Wir sind beim ersten „S c h e r z e" über das Thema.

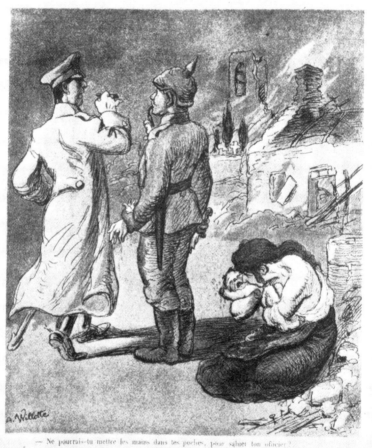

Unterschrift: „Kannst du deine Hände nicht in (?) die Taschen nehmen, um deinen Offizier zu grüßen?"

Anknüpfend an das Vorangegangene die Frage: G l a u b t der Zeichner dieses „Scherzes" an das entsetzliche Verbrechen, das er darstellt? F ü h l t er es oder t u t er nur so, als ob er empört wäre? — (Daß der deutsche Soldat mit der Pfeife im Mund salutiert, fällt nicht einmal seinem Offizier auf.) — Zu dem Kinde mit der abgeschnittenen Hand ist hier noch seine M u t t e r dazugekommen, der die Hände auch gleich mit abgeschnitten sind.

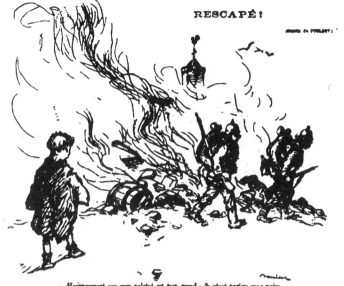

RESCAPÉ!

— Heureusement que mon paletot est trop grand ; ils n'ont pas vu mes mains.

(Le Journal, 15. III. 15)

„Gut, daß mein Mantel zu groß ist, da haben sie meine Hände nicht gesehn."

FLIRT par HERMANN-PAUL

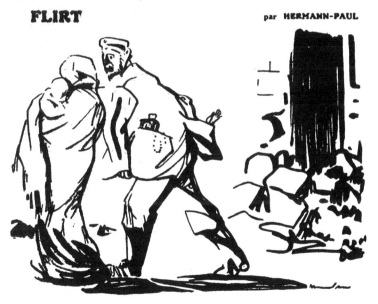

— Comment pouvez-vous dire que nous sommes des barbares ?

(La guerre soziale Nr. 315, 15. V. 15)

„Flirt." *„Wie können Sie sagen, wir wären Barbaren?"* Die Hand sieht aus
der Tasche.

HERMANN-PAUL.

Mon lieutenant, faut-il emballer aussi les mains de la petite fille?

[La grande guerre par les artistes.]

Fünfter „Scherz": „Herr Leutnant, soll ich auch die Hände des kleinen Mädchens mit einpacken?"
Nebenbei: Was machen „wir" eigentlich mit ihnen? Am Kongo hatte das Händesammeln Geldwert (vgl. Conan Doyle), aber bei uns? Trotzdem: die Deutschen stecken die abgeschnittenen Hände ausweislich solcher Bilder in die Tasche. „Die Familienväter (Les pères de famille) von jenseit des Rheins tragen diese ruhmvollen Trophäen ohne Scham bei sich", heißt es nach französischer Quelle (Le Livre rouge) sogar in einem amtlichen Bericht. Der muß doch wahr sein. Also: was machen wir eigentlich damit? Eine Leichenhand verwest doch auch. Die Vorstellung, deutsche Soldaten trügen abgeschnittene Kinderhände bei sich oder schickten sie nach Hause, ist doch nicht nur sadistisch-pervers, sondern auch bis zum Blödsinnigen dumm. Sie kehrt aber dutzend- und hundertweis wieder.

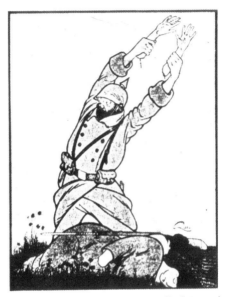

[La Baïonnette]

*Er „macht Kamerad“ und denkt nicht gleich daran, daß er gerade zwei ab-
geschnittene Hände in den seinigen hat. (Das kleine Mädchen ist mittlerweile
erwachsen.)*

*Wir wiederholen die Frage: Hält man es für wahrscheinlich, daß
Menschen an ein so grauenhaftes Verbrechen in ihrem Innersten
selber glauben können, wenn sie es in solcher Weise, mit
solcher heitern Leichtigkeit zu Spässen benutzen? Bei Deutschen,
jedenfalls, könnte ich mir das nicht recht vorstellen. Wenn es bei
Franzosen, Italienern und Engländern wirklich zutreffen sollte, so
ließe das andere Schlüsse auf ihre gegenwärtige Seelenverfassung
zu — aber erfreuliche auch nicht.*

ANTE TODO LA BIBLIA

This cartoon from "Critica," a Buenos Aires newspaper printed in Spanish and English, indicates the attitude of the Argentine Republic. The inscription above is, "The Bible Before All," and below, "Suffer Little Children to Come Unto Me"

(*The Sphere*, 30. I. 15)

Wie die Geschichte vom erschossenen Kinde mit dem Spielgewehr hat auch die von der abgeschnittenen Hand ihre s. v. v. Schluß-apotheosen. Hier eine von vielen. Der Kaiser als Massen-Kinderhand-Abschneider! Womit denn wohl d i e s e r Wahnsinn seine Krönung findet.

Daß er Methode hat, beweist unter anderm die Art seiner Verbreitung, nämlich durch das spanisch-englische Blatt „La Critica" von Buenos Aires. Es ist dasselbe, durch das man, wie diese und viele andre Hetzkarikaturen, so auch einige der russischen Juden-Pogrombilder als dokumentarische Beweise deutscher Schändlichkeiten ihre Reise um die Entente-Welt antreten ließ. Nämlich: so schien es eine n e u t r a l e Stimme, die da sprach. Dieses hier z. B. ver-kündet, laut Unterschrift, „die Haltung der Argentinischen Republik". Ein „Bombengeschäft" durch den Absatz war auch in allen Erdteilen garantiert. Vgl. zu diesem ganzen „Fall" „Das Bild als Verleumder".

RICARDO FLORES

"GOD WITH US"

Stribe Hard, Said "Von der Goltz

Daß Deutsche Kinder aufgespießt herumtragen, ist für den französischen Karikaturisten Axiom, das weiß man, darüber braucht man nicht erst zu sprechen. Früher „wußten" sie laut Dorés Zeugnis (S. 36), daß englische Söldner das taten, woher wissen sie es von uns? Ich habe mich lange vergeblich bemüht, irgendein Dokument dafür aufzutreiben oder doch etwas, das man als ein Dokument dafür ausgeben könnte, daß Deutsche auf Lanzen und Gewehren aufgespießte Kinder mitschleppen, aber nirgends etwas derart gefunden.

Da traf ich auf das umstehende Bild „nach der Natur".

Das aufgespießt getragene Kind. 2. Die „Quelle"

LE CHEMIN DE LA GLOIRE

In Massen verbreitetes Flugblatt

Ce dessin a été exécuté par notre collaborateur sur un croquis, d'après nature, qu'il a pris aux abords d'un village de la Marne, après le passage des Allemands, au mois d'octobre.

Dieses also ist nicht etwa eine Phantasie, sondern eine „Quelle". Es ist überschrieben „Gesehene Dinge" und sagt im Text, der Gewährsmann habe die Skizze dazu bei einem Dorf an der Marne im Oktober (1914) nach der Natur aufgezeichnet. Also, da wäre der „Beweis"! Freilich, der Bocke hat sein königliches Dienstgewehr einigermaßen leichtfertig gleich stecken lassen. Aber wenn er selber den hübschen Jungen noch nicht in der Luft schwenkte, so konnte „die Kunst" das ja zum Zweck patriotischer Reklame nachholen. Das Blatt wendet sich laut Überschrift rechts ausdrücklich „an die Neutralen"; es ist nach einer ausdrücklichen Mitteilung in Massenauflagen zur Propaganda verteilt worden. Und nun beachte man die Rauchwolken über der Brandstätte. Da steht nicht nur deutlich lesbar „Reims", das ja nicht weit von der Marne, sondern auch „Löwen", das weitab in Belgien liegt. Sind das „choses vues"? Der Zeichner hat ganz offensichtlich eine Art allegorisches Bild geben wollen. Das hat man in der Eile übersehn, als man ein Hetzblatt mit „choses vues" und „croquis d'après nature" daraus zurechtlog.

[Giris, Pages de sang]

Nachweisen ließ es sich von keinem, gesehen zu haben behauptet man's von Einem, dabei hat man nachweislich geschwindelt — jetzt aber bedarf es schon keines Beweises mehr. Nein, hier ist es, das aufgespießte Kind, und zwar ist es hier so, daß noch weitere vierzehn Bajonette auf höchst verfängliche Weise rot von Blut sind, an die sich die Phantasie unzählige angereiht denken kann. Mit seiner „effektvollen" Rotdruck-Verwendung ein geradezu unübertreffliches Musterbeispiel vom Hetzbilde als Plakat. Damit hätten wir den schönsten Übergang zum Wutbild, — aber das große allegorische „Tableau" fehlt noch.

JUGÉ PAR

Tous, *en chœur.* — Hé, salaud !·

Auch die Serie vom aufgespießten Kinde ist in so vielen Lieferungen erschienen,
wie ein Hintertreppenroman, und eine ist immer schöner als die andre. Hier,
sozusagen, die Prämie in Wandschmuckformat vom berühmten Willette. Alle
großen Heerführer versammeln sich im Olymp, um ihre grenzenlose Ver-
achtung diesen Deutschen da zuzurufen, die auf der Fahnenstange vor ihrem
Heer das aufgespießte Kind tragen. So wird außer allen Ländern der Erde,
in denen man französisch, englisch oder italienisch liest, auch noch der Olymp
der Geschichte mobilisiert. — Warum? Weil der als wahrheitliebend so all-

L'HISTOIRE

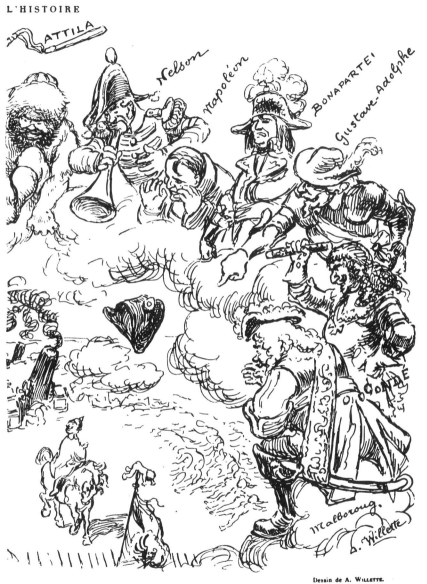

Dessin de A. WILLETTE.

(Le Rire rouge, Nr. 18; 20. III. 15)

bekannte „Matin" behauptet, sein Mitarbeiter habe das Hetzbild nach einer
Skizze gemacht, die er nach der Natur gemacht hätte, als er ein von Deutschen
an die Erde gespießtes Kind gesehen hätte. — Wie tief ernst der heilige
Künstlerzorn, davon zeugt dann die Heranziehung des Königs von Yvetot oben
links. Wie gründlich man als Historiker ist, das erweist die Tatsache, daß
Napoleon oben rechts sich vor Entrüstung verdoppelt hat: neben ihm ist
auch noch Bonaparte da.

Vom Wutbilde

Das Haßbild in seiner reinsten Form ist hemmungslose Entladung. Das nebenstehende ganz echte von Willette ist eines der Art: jede Selbstbeherrschung, jede Besonnenheit fehlt, der Zeichner gibt sich halt- und würdelos als Knecht seiner Wut. Doch möchte ich für unsern Zweck Wutbild auch dasjenige Hetzbild nennen, das sich aus dem glossierenden entwickelt, wie bei den Reihen der vorigen Abteilung die Bilder auf S. 157 und S. 169. Nicht der Einzelfall mehr, von dem die Glossen ausgingen, steht im Bewußtsein, sondern es wird von einer Vorstellung erfüllt, die sich aus dem Einzelnen entwickelt hat, von der verallgemeinernden Übertreibung ins halluzinierend Unsinnige: „Die Deutschen schießen Kinder tot", „Der Kaiser hackt Kindern die Hände ab." Es nimmt den besonderen Fall höchstens noch obenhin als Vorwand zum Anknüpfen. Auch sein seelischer Inhalt ist also einfach: „ich hasse, haßt mit!" Wer, beispielsweise, Raemaekers Gorillabild „la bête allemande" besieht, der wird vom Bild aus schwerlich darauf kommen, daß es aus Anlaß von — Neutralitätsverletzung durch Schiffsversenkung entstanden sei, das sagt nicht das Bild, das sagt erst das Zitat oben aus „Les journaux". In seiner weiteren Entwicklung verliert das Wutbild aber auch die Eierschalen vom Glossierbilde her, es gibt sich auch als nichts, denn zusammenfassender Ausdruck des Grimms. „So sieht d e r Deutsche aus" — in meiner, des Zeichners Phantasie, „das i s t der Deutsche, d e r Deutsche" — in meinem Hirn. Seine Halluzinationen interessieren den Besonnenen nur zur Diagnose über den, welcher halluziniert, festgehalten aber sind diese Halluzinationen, um zum Mithaß zu werben.

Das echte Wutbild ist reiner Ausdruck, werbender Brunstschrei des Hasses. Es gibt aber auch unechte, erdachte, geschauspielerte. Bei den politischen Zweckbildern sind die gemachten, wie sich versteht, in der Mehrzahl, aber je nach dem Temperament der Völker in verschiedenem Verhältnis. Die Franzosen unter diesen Erkrankten rollen, die Engländer verdrehen die Augen mehr. Besonders widerlich wird's, wenn das anscheinende Wutbild rein für Geschäftszwecke gemacht ist, wie unsre letzte Probe.

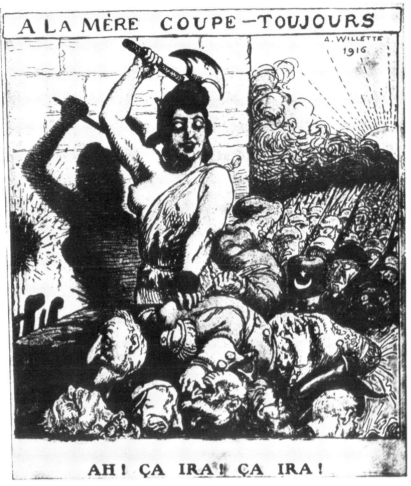

*„An Mutter Hack ab immerzu" (wie man einst die Guillotine nannte)
nach dem Revolutionslied „Ah, das wird gehn, ja, das wird gehn!"
Das Haßbild in seiner allerreinsten Form. Keine Spur von Witz,
kein kleinster Ansatz von Geist, n i c h t s als Haß, Haß, Haß, der in
der Henkervorstellung schwelgt. Man müßte die abgeschlagenen
Köpfe der Kaiser und ihrer Verbündeten mit dem Gelb und Grün
der Leichenfarben nachbilden, um eben dieses Schwelgen der haß-
wahnsinnigen Phantasie ganz anschaulich zu zeigen. Und dies war
ein großes Titelblatt des überall verbreiteten „Le Rire" (15. VII. 16).*

LA BÊTE ALLEMANDE

Les Allemands auraient coulé, dans le mois de mars, jusqu'à
la veille du torpillage du *Sussex*, 9 navires neutres, dont
1 danois, 4 norvégiens, 2 suédois et 2 hollandais.

(*Les journaux.*)

(Dessin de LOUIS RAEMAEKERS)

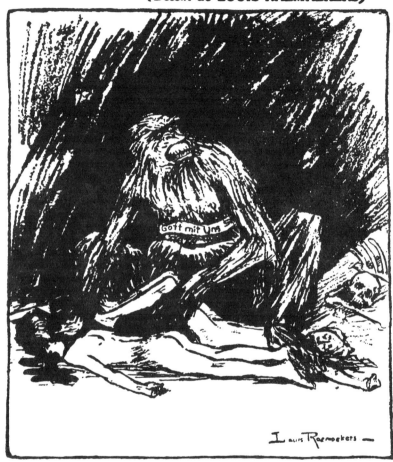

— *Les neutres, moi, je les respecte !...*

(*Le Journal*, 3. IV. 16)

*Zorn oder Mache? Angeblich eine Glossier-Karikatur. Aber was glossiert es
denn? Wer das Bild ansieht, ohne zu lesen, denkt: irgendeine sadistische Ver-
gewaltigung. Aber nein, es glossiert laut Legende oben, daß die Deutschen
neutrale Schiffe versenkt haben. „Die Neutralen, i c h achte sie!" Unzweifel-
haft, das nächstliegende Symbol m a n g e l h a f t e r N e u t r a l i t ä t ist der
G o r i l l a. Was ist, im Ernste gesprochen, das Sadistische hier mehr als
Spekulation auf gleichgestimmte Lesergemüter? Das Bild ist nicht, was zu sein
es vorgibt: Ausdruck der Empörung über einen Neutralitätsbruch, sondern Herr
Raemaekers arbeitet hier einfach in Mache, die auf perverse Lüsternheit
spekuliert.*

(Daily Mail, 5. XI. 15)

*Ein Wutbild, gleichfalls als Endergebnis von Glossierhetzbildern. Miß Cavel
ist wegen bewiesener und zugestandener schwerer Kriegsverbrechen er-
schossen worden. Man denke: eine Frau! Daß in Frankreich, England, so-
gar Amerika gleichfalls Frauen, und zwar nur wegen Spionage, ja Spionage-
V e r d a c h t s hingerichtet sind, ändert doch nichts daran, daß w i r mit der
gleichen Tat ein unsühnbares Verbrechen begingen, denn eben: wir sind ja
D e u t s c h e. — Der Einzelfall fängt auf diesem Bilde schon an, Nebensache
zu werden, indem aus der Menschengestalt als Oberboche eine untermensch-
liche Scheusalgestalt wird.*

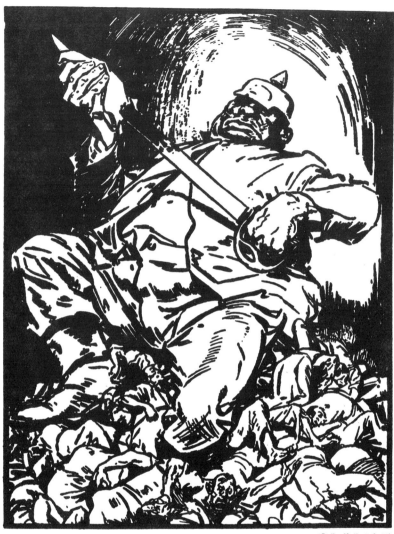

(Daily Mail, 5. I. 16)

Der Einzelfall versinkt, die symbolische Greuelgestalt wächst: Das Wutbild in unserm Sinne entwickelt seinen reinen Typus. Der Boche, der die Völker zertrampelt. Eine Vorstellung, die von Anfang an abwechselt mit der vom jämmerlichen Heer, das auf den Knien „Camarades!" schreit, sobald sich Franzosen nur blicken lassen. Vgl. dazu S. 67.

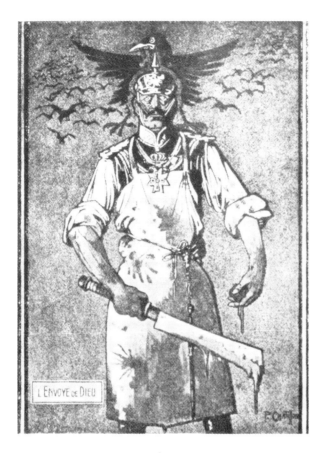

1. GUILLAUME LE BOUCHER

D'après l'estampe originale de Pierre CHATILLON (*L'Europe Anti-Prusienne*, décembre 1914).

(L' Europe Anti-Prusienne 1914)

Mit am schwierigsten ist es für uns Deutsche, uns in die psychologischen Zustände hineinzudenken, aus denen die unzähligen Tobsuchtsbilder gegen den Deutschen Kaiser entstanden sind. Wenn ein Deutscher friedliebend war und ist, so er, wenn einer auch während des Krieges zurückhaltend, so er. Was hat sich im besondern gerade der Kaiser bemüht, den Krieg zu vermeiden, scharfe Maßregeln aufzuschieben, Möglichkeiten zum Friedensschluß zu benutzen! Aber die Vorstellung von der „blutgierigen Autokratie" ist nun einmal einer der Drehwürmer, welche man in den Gehirnen der Gläubigen feist halten mußte, um verrückt zu erhalten, und so verfüttert man sie nicht tausend-, sondern hunderttausendfach.

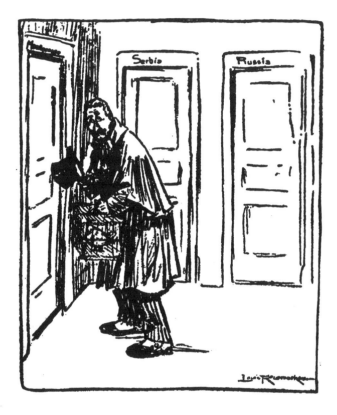

Jedes deutsche Friedensangebot ist als kläglicher Schwächebeweis
v e r h ö h n t *worden, obgleich jedes nach einem neuen Beweis deutscher Stärke erfolgt ist. Hier, auf einem der drüben meist belachten* **und beklatschten Raemaekers-Blätter,** *bietet der Deutsche Kaiser mit* **dem Hut in der Hand** *seine Friedenstaube vor Montenegros, Serbiens, Rußlands Türen aus, aber sie bleiben verschlossen. Mittlerweile sind sie ja aufgemacht worden, von außen. Aber keine Erfahrung macht klüger; der Völkerbetrug:* „sie tun's aus Angst" *findet bei jedem neuen Friedensangebot den Haßwahn bereit, wiederum zu glauben:* „g l e i c h sind sie fertig, gleich sitzt ihr auf ihnen, knechtet sie!"

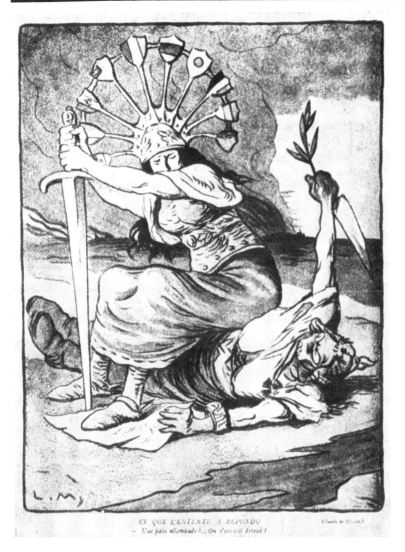

CE QUE L'ENTENTE A RÉPONDU
— Une paix allemande?... On s'assoit dessus!

(Dessin de Mirbel.)

(La Baïonnette, 8. II. 17)

Man vergleiche das vorige Bild und wolle auch seine Unterschrift lesen. Hier eins solcher Zeugnisse für die Unfähigkeit, die deutschen Friedensanregungen und damit den Geist eines Volkes zu verstehn, das sich als Verteidiger und nichts als Verteidiger seiner Gegenwart und seiner Zukunft fühlt. Zugleich trotz dritthalb Jahren fortwährender Enttäuschungen die alte Ahnungslosigkeit von der deutschen Kraft. Und ebenso nach wie vor die Lust, das, was man in der Wirklichkeit nicht besiegen kann, wenigstens so tief wie nur möglich in der Einbildung zu erniedrigen.

Die Friedensbedingungen der Entente

LES CONDITIONS DE PAIX DES ALLIÉS

Selon Bethmann, la perspective la plus favorable
ne peut être que partie nulle. (Radio.)

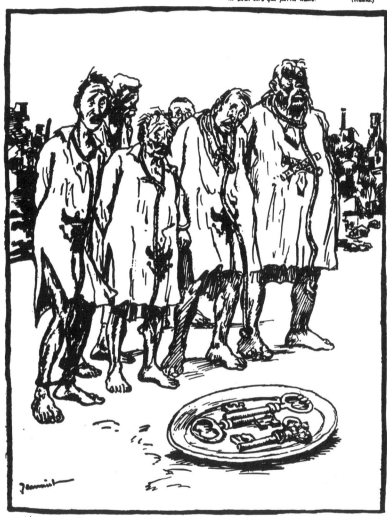

— Mais, Bethmann! la voici la perspective la plus favorable. (*Le Rire rouge*, Nr. 142; 4. VIII. 17)

„Die Friedensbedingungen der Alliierten.“ Nach Jeanniet. Noch solch ein Ausfluß der allbekannten Erscheinung, daß keiner im Traume besser ißt, als wenn er im Wachen hungert, und keiner wollüstiger von der Zerschmetterung des Gegners phantasiert, als wem der Kampf nicht glückt. Aber in welcher Vornehmheit zeigen sich hier die Siegesphantasien des französischen Volks! Ist es noch ein gesundes Kulturvolk, das sich dergleichen von einem seiner meistverbreiteten Blätter („Le Rire“, 4. 8. 17) vorsetzen läßt, ohne zu fühlen, wie es sich selbst damit schändet?
Bei welcher Völkergruppe verlängern die „psychologischen Bedingungen“ den Krieg?

Haßmache fürs Geschäft

Leur Kultur.

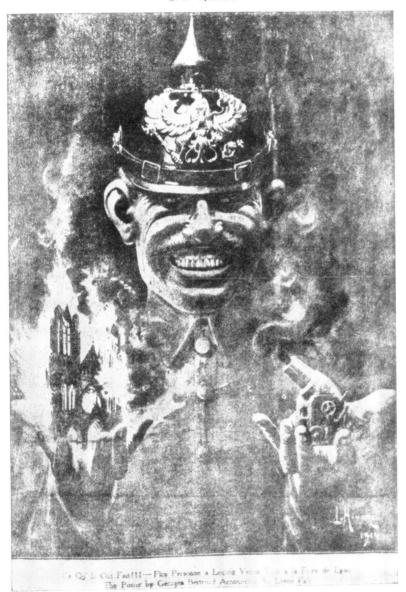

*Ein Wutbild fürs Geschäft. Wir geben vor der Walkerschen Schnapsreklame
(S. 201) schon hier ein Beispiel auch von künstlicher Haßmache, von der
Völkerverhetzung um den Geldprofit. Ein französisches Werbe-
plakat für die Lyoner Messe. (Hier nach „Boston Evening Transcript".) „Ihre
Kultur. Das, was sie getan haben. Künftig keiner mehr nach Leipzig! Komm:
alle zur Messe nach Lyon!"*

Vom Speibilde

Das Hetzbild hat den Zweck, aufzuhetzen. Das Wutbild entladet die Spannung des Hasses und wirbt damit. Das Speibild tut das auch, aber mit der besonderen Hoffnung, den Gehaßten, da man ihn nicht verwunden kann, wenigstens zu beschmutzen. Es sind drei liebliche Schwestern, von denen jede eigene Züge hat. Sie haben aber so viel Gemeinsames, so viele Familienzüge, daß wir sie auch einmal miteinander betrachten können.

Den angeblichen Greueln der Deutschen hat kein Karikaturenzeichner zugesehen, die Herren Raemaekers, Florès, Willette, Paul, Manfredini & Co. waren also außer auf die Verläßlichkeit ihrer Nachrichten auf die Schöpferkraft ihres Geistes angewiesen. Womit war ihre Phantasie bevölkert? Zum beträchtlichen Teil mit Erinnerungsbildern aus ihren und ihrer Fachgenossen jahrzehntelangen Übungen im Sich-Entrüsten, von der „Assiette au beurre" und den sonstigen Witzblättern her. Die Phantasie zog also den Karikaturen der Engländer und sonstigen bisherigen Haßträger Preußenkleider an, und man hatte ein neues Puppentheater fertig. Doch brauchte man fürs Menu noch Süßspeise und pikante Schüssel. Da waren als Zucker das Kind, als Parfüm „la femme" und als Mixed Pickles gemischte Perversitäten. Die ganze Lusitania-Empörung wäre nicht halb so schön geglückt, wenn man nur mit Erwachsenen und gar nur mit Männern hätte „operieren" müssen. Das Kind „rührt" immer, insbesondere: wenn's schön ist, und in der französischen Karikatur sind ja alle Entente-Kinder Engelchen und alle Boche-Kinder Scheusale. Was den „Damengeruch" betrifft, so wird er den Bildern mitunter in Dosen zugesetzt, daß der Patriotismus nach Bordell riecht. Von den Perversitäten sind Kinderschändung und Sadismus am gangbarsten. Das Speibild, sagen wir: kompaktester Sorte nimmt Latrinen-Unrat auf, um uns zu bewerfen, wobei der Gedanke nicht stört, daß Schmutz als Waffe nur werfen kann, wer Schmutz in der Hand hat. Wer die Bilder besieht, versteht mich, begreift aber auch, weshalb ich die Auswahl hier besonders knapp halte. Unfaßlich, wohin man mit den Ekelbildern wieder dort herabsteigt, wo man auf seinen guten Geschmack besonders stolz ist, in Frankreich! Auch Träger berühmtester Namen sind dann dabei. Langt der menschliche Kot nicht, kommt man auf den Hund. Alles in verbreiteten Zeitschriften und „Kunst"-Alben. Was gar die Postkarten-Industrie an Gepöbel leistet, läßt das tiefste Herabsteigen der Vermutung über sich. Nicht selten wird auch die Spekulation auf Sadismus oder sonstige Perversität mit der nacktesten Gemeinheit zugleich zum „patriotischen Dienste" mobilisiert. Für diese Sorte genüge ein Beispiel, und auch das nur mit andeutendem Wort. „Europas hohler Zahn": darin hockt ein Knäuel nackter Männer mit Pickelhauben in päderastischer Betätigung — das sei Deutschland. Aber das Speibild ist an sich ein Erlahmen. Das Toben hat keine rechte Kraft mehr, und das Spucken trifft nur den Kranken selber und seine allernächste Umgebung. Das Ende ist im Blödsinn.

„Wenn du nicht artig bist, darfst du nicht auf den Wilhelm spucken!" Also nicht nur ein Beitrag zur französischen Volksseelenkunde und zur französischen Pädagogik, sondern auch: ein Speibild im allereigentlichsten Wortsinn.

Die Mittelmächte unter der Presse. Das herausströmende Blut wieder mit einer zweiten Platte in Rotdruck. Französ. Postkarte.

LA CIVILISATION
TRIOMPHE DE LA BARBARIE

„La Civilisation" (die sich mancher nicht wie einen Kunstreiter vorgestellt haben wird) triumphiert über die Barbarei. Französ. Postkarte.

Zwei Postkarten. Schon Bilder wie diese zwei sind als H e t z bilder Mattigkeiten — wenn es den Boches so schlecht geht, ist es ja gut, und man kann sich beruhigen. Man hat im Grimm über die Gegenwart seine H o f f n u n g e n, und während man sich die ausmalt, spuckt man den Feind an, ganz wie auf der andern Seite das artige Kind den Wilhelm. Und man sieht dabei den Feind so, wie man ihn sich hinmalt.

GATEAUX POUR CORBEAUX

„Kuchen für Raben." Von Nam aus „Le Journal" (4. 1. 16.)

Remis a sa place.

Le Kaiser allant prendre, parmi les célébrités de la *Chambre des Horreurs*, de Mme Tussaud, la place qui lui revient de droit, à dire d'experts.

(The Bystander, de Londres, 12 Mai 1915.)

Auch einmal **e n g l i s c h e n** „Humor". Eine Wachsfigur des Kaisers kommt in die Verbrechergalerie der Schreckenskammer.
Auch diese beiden Geisteserzeugnisse taugen als Hetzbilder nicht mehr viel, denn sie zeigen ja die dargestellten Schandtäter nicht mehr als bedrohlich, sondern als erledigt. Auch sie drücken — Hoffnungen aus, während welcher die Phantasie — oben auf französische, unten auf englische Weise — sich selber beschimpft, indem sie den Feind zu beschimpfen glaubt.

Vom französischen guten Geschmack

(La Victoire Nr. 154; 2. VI. 16)

(Le Rire, 12. XII. 14)

Die Selbstbeschimpfung durch Beschimpfung des Feindes steigert sich nun. Daß einer seine Notdurft verrichtet und daß einer einmal betrunken, ist an und für sich ja noch nichts, was zum Kampfe gegen ihn auffordern müßte. Aber man suggeriert sich und den Gläubigen: so benehme sich der deutsche Soldat in Athen (war er während des Krieges dort?), und so benehme sich der deutsche Offizier. Es ist schlechterdings sinnlos, aber es entlädt im Verrückten die Spannungen.

DÉLIKATESSEN-CHOCOLAT

Dépose ça sur la table du salon.

(Aus Ricardo Florès „Boches!")

Delikateß-Schokolade. „Setze das auf den Tisch im Salon." Ein ... sagen wir: Künstlertraum von dem berühmten Florès. *Unsere Vorlage ist mehr als einen viertel Meter breit.* Daß sich das Publikum an dergleichen Schönem nicht nur freut, sondern daß es derlei auch in möglichst großem Format verträgt, deutet auf gewisse Unterschiede zwischen der führenden Nation des guten Geschmacks und der unsern. An dieser Stelle genügt wohl die kleine Wiedergabe. Das „Kunstblatt" entstammt dem Pariser „Kunstalbum" „Boches!", hat aber, nach der Anzahl der Nachbildungen zu urteilen, auch in andern romanischen Ententeländern Begeisterung erregt.

Der Deutsche als Schwein

(*Life, New York, hier nach La vie parisienne,* 5. XII. 14)

Die Vorstellung des hier wiedergegebenen Tieres taucht vielleicht vor jedem auf, der Bilder wie das vorige von Florès sieht. Doch ist die Frage, bei wem sie hängen bleibt, ob bei dem, der Schweinereien erdichtet, oder bei dem, welchem er sie andichtet. Drüben ist man der letztern Ansicht.

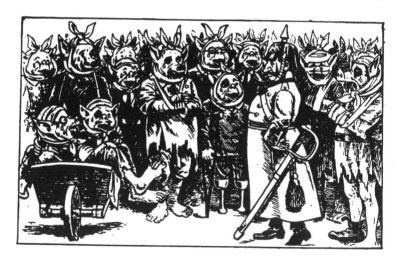

ACCLAMATIONS DES « SAUCISSES » AVANT LA BATAILLE.

(*Photo Bits London* 27. II. 15)

Dieses vielverbreitete Bild gehört halb und halb auch zu der Reihe von unserm Heer, das in seiner krüppelhaften und feigen Jämmerlichkeit schon hundertmal vernichtet ist, ohne das in seiner grenzenlosen Dummheit zu merken.

Der Deutsche als Vieh

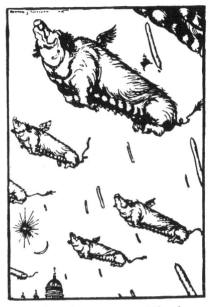

Quand les cochons commencent à s'envoler :
les boudins. Allusion aux zeppelins.

(Edmund Sullivan, *The Kaiser's Garland*)

Der geistreiche Gedanke, alles Deutsche schweinisch zu finden, dessen Zeugungskraft auf ungezählte Mengen von Witzen verteilt ist, hat auch die Engländer befruchtet; denn der Mensch muß ja im Kriege mit seinen Ansprüchen doppelt bescheiden sein.

Aus „L'héroïque Belgique"

Ebenso gern, wie etwas vom Schwein, nimmt man auch etwas vom Affen oder äffischen Vormenschen in den Mund, wenn man auf Deutsche speien will.

(L'héroïque Belgique, Paris)

Wie die Verblödung fortschreitet, wird daraus — nach Florès und Raemaekers Steinlen! — der „Anthropoide mit Brillengläsern" —

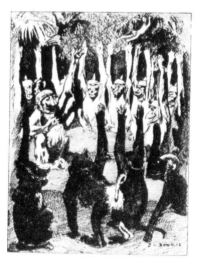

(The Bystander, 9. VI. 15)

Dann aber wieder der richtige Baumaffe. Nur daß er sich im „Camarades-Machen" übt, denn sich zu ergeben ist ja, wie wir schon nach der Kriegslage wissen, diejenige Tätigkeit, die der Deutsche ununterbrochen ausübt.

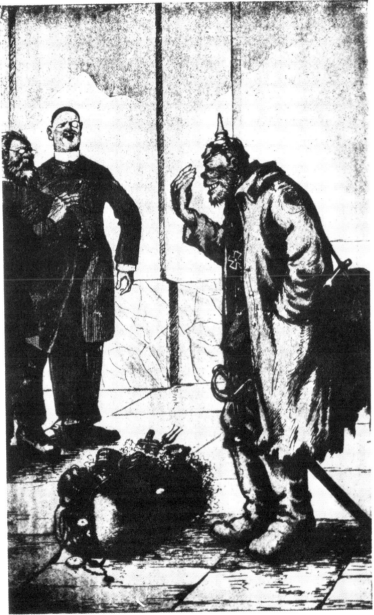

(La Baïonnette, Nr. 35; 2. III. 16)

Unsere ganze „Kultur" ist eigentlich ein von der deutschen sogenannten „Wissenschaft" gezüchtetes Halbgorillatum.

(Critica, de Buenos-Ayres, 1915)

„Draußen" sieht der „Boche" s o aus, oder in weiblich-allegorischer Anfertigung aus Raemaekers' Künstlertraum so:

(De Telegraf 1915)

Das Speibild im Blödsinn

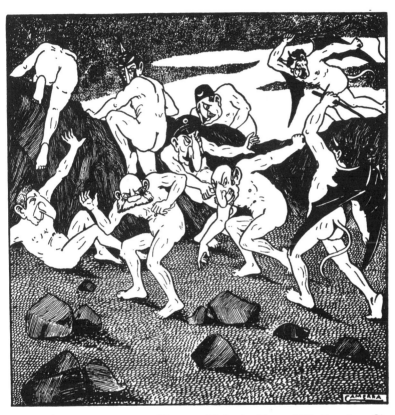

Vom Tierischen wieder zum Allzumenschlichen! Dieses Bild hier (aus Gino Camerras „Umana tragedia") „modernisiert" aus Dante die Szene der „Ruffiani", der Kuppler. Wenn man den Unsinn annimmt, Giolitti habe bei seinem „Vermittelungsversuch" des „Parecchio" Privatgeschäfte geplant, so mag, was ihn betrifft, ein Spürchen von Gedanke im Bilde sein — was aber ist bei Franz Joseph, dem König von Bulgarien, dem Sultan usw. mit der Kuppler-Idee anzufangen? Das Bild ist schlechterdings Blödsinn. Und so ist es in einer ganzen großen Gruppe von Speibildern, als spürten wir nach den Paroxismen mit Wahnideen den Endzustand völliger geistiger Auflösung.

L' OMBRA DI BANCO E LE CATENE DI NAPOLEONE

L' OMBRE DE BANQVE ET LES CHAÎNES DE NAPOLEON

(Alberto Martini)

Solch ein Gebilde verblödender Verrücktheit ist dieses Blatt aus einem ganzen Totentanze von Martini. „Bancos Schatten und die Ketten des Napoleon". Daß ein Menschenkopf auf einer Speiseschüssel erscheint, sei nebenbei als Anregung für Regisseure gebucht. Der Kaiser seinerseits verzehrt hier ganze Menschen. Auf seinem Teller liegen sie brav still wie Sprotten, aber auf seiner Gabel werden sie wieder lebendig, ohne daß ihn das stört. Auf dem zweiten Teller liegt ein Gericht aus Herzen, auf dem dritten liegen — Augen! Eine „Kunst", die offensichtlich ins Irrenhaus gehört, deren Erzeugnisse aber trotzdem weitum zur Propaganda dienen.

Das Speibild im Wahnsinn

(Album Zislin)

Da der Zeichner deutsche Inschriften gebraucht hat, ist alles ohne weiteres klar. Man glaube nicht, daß dieses große farbige Blatt aus dem „Album Zislin" in seiner Art das einzige derartige „Kunstwerk" wäre. Ist ein Volk, das derlei als Beschimpfungen nicht etwa seiner selbst, sondern des F e i n d e s empfindet, noch geistig gesund?

Zwei Bilder, die in ihrer Art Gipfel bezeichnen

Les bombes asphyxiantes « Made in Germany ».
(Campana de Gracia, Barcelone.)

Ich bitte die Leser für den Abdruck dieses Bildes hier um Verzeihung — die Sache will, daß wir den Niedrigkeiten so weit wie irgend erträglich nachgehn, und dieses Buch ist für Erwachsene gemacht, die auch widerliche Eindrücke nicht scheuen dürfen, wo man nur durch sie zur vollen Klarheit kommt. Übrigens ist gerade das Bild auf dieser Seite nicht nach dem spanischen Ententeblatt selbst, sondern nach dem französischen Familien-Witzblatt „Le Rire" wiedergegeben, dessen Leserkreis ungefähr dem unserer „Fliegenden Blätter" entspricht. Auch sonst noch ist es in Blätter übergegangen, denen der französische Geschmack über dem Geschmack aller andern Völker erhaben scheint.

LE CHIEN
AMBULANCIER

Der Sanitätshund. Wie er er den französischen und wie er den deutschen Verwundeten behandelt. Ein anderes gleichschönes „Kunstblatt" gleichen Gegenstandes hat die Unterschrift: „Le Chien sanitaire . . et patriote!" „Kunstblatt" und farbige Postkarte. Wir dürfen an derartigen, hundertfach abgewandelten und in Massen gekauften Gesinnungszeugnissen ebensowenig vorübergehn. wie an denen über Gefangenenverhöhnung und sonst über die Freude an fremdem Leid. Wir wollen uns davor hüten, die beinahe unfaßlich niedrige Gesinnung, die aus ihnen spricht, als Gesinnungen des französischen Volkes anzusehn. Sollte man aber besinnung, die aus ihnen spricht, als Gesinnungen des französischen Volkes anzusehn. Sollte man aber behaupten wollen, ich hätte hier ganz vereinzelte Seltenheiten aufgegriffen, oder wir Deutschen trieben es ebenso, so werde ich weitere Veröffentlichungen vornehmen.

— 197 —

Ein Weniges vom Wie

Karikatur kann in ihren Voraussetzungen wie Behauptungen falsch und dennoch echte Ausdruckskunst sein, eine Kunst, an der sich nicht nur der Liebhaber von l'art pour l'art, sondern auch „der Kenner der Höhen und Tiefen", der ethischen Menschenwerte überhaupt warm innerlich. wie an echtem Humor und echter Tragik beteiligt fühlt. Den Irrtum haben wir zu bekämpfen, und gegen den Irrenden haben wir uns zu wehren, wenn er uns angreift, aber Irrtum als solcher gibt zu Empörung oder Verachtung keinen Grund, und es kann uns er= schüttern, wenn wir an Irrtümern leiden und sterben sehn, wie jetzt bis zur tiefsten Tragik im französischen Volke. Als Verbrechen dagegen erscheint uns das absichtliche Züchten von Irrtum, und wo es die Völker bis zum Morden verhetzt, als das schwerste aller Verbrechen, die vorstellbar sind. Ist der Karikaturist selber überzeugt von dem, was er bietet? Davon hängt der sittliche Wert seiner Arbeit ab. Ist sie Ausdruck oder Mache? Ich gebe zu: Darüber sich klar zu werden, ist in all den Fällen nicht leicht, wo der Karikaturist nach unserm, seines Publikums Munde redet. Doch ist es auch nicht so schwer, wie's scheint. „Karikaturist, schauspielerst du?" Gewöhnen wir uns daran, diese Frage zu stellen! Ich habe schon in den Bilder= texten auf einige Fälle aufmerksam gemacht, in denen sich bei ernst= haftem Hinsehn sofort zeigt: da schauspielert uns einer was vor. Ich gebe weitere Beispiele dafür. Die in vaterländischem Schmerz irrende Leidenschaft eines wahrhaftigen Künstlermenschen ist denn doch von einem Interesse ganz andrer Art, als die mit großem artistischem Talent kalt auf Effekt agitierende demagogische Mache. Mit jener kann auch der Feind mitfühlen. Während einer wie Raemaekers den, der ihn einmal erkannt hat, über das Äußerliche von Einfall, Arrangement und Durchführung hinaus nur als Völkerpsychologen und als Politiker inter= essiert. Als sittliche Erscheinung ist er für ihn abgetan.

Der beste Zeichner unter den Entente=Karikaturisten ist wohl heute noch nicht der Theatermacher Raemaekers, noch Florès, noch der weich= und fettliche Willette, noch einer der knallenden Plakatschreier oder einer der vielen Mode=Manieristen, sondern etwa H. Paul. Er hat, seit er jenes Heft „La guerre" machte, viel bei den Japanern ge= lernt, seine neueren Zeichnungen in Tagesblättern sind im rein Artistischen Meisterwerke einer großsehend komponierten, glänzend bewegten, ein= fachen Pinselführung von hoher Kraft. Viele davon sind gerade in den schnellen Zeitungsdrucken dem Artistischen nach Meisterstücke von Volkskunst. Aber an Charakteristik des Seelischen im einzelnen darge= stellten Menschen erreichen sie seine alten kaum. Wie stark und fein zugleich ist auf jenem früheren Blatt das Doppelwesen der Herren „Tröster" gekennzeichnet, daß dem Verwundeten ekelt, wie sie ihm ihr

Sprüchel vom herrlichsten Lohn aufsalben! Bei jedem erkennt man auf
den ersten Blick den, der er ist, durch den, der er scheinen will, und
zugleich taucht unter der allen gemeinsamen Heuchelschwätzer = Maske
doch bei jedem ein besonderes Einzelwesen auf. Das ist starke Kari=
katur=Kunst: durch geistreiche Überbetonung das seelische Innenleben
zur Herrschaft zu bringen. Wie sehr gerade das auch Franzosen an=
erkennen, des zum Zeugnis setze ich noch zwei alte Bilder a u ch aus der
„Assiette au beurre" her, worin das — z u sehr geschieht, nämlich durch
französisches Plagiat an deutscher Witzkunst. Die Wilkeschen Originale
sind vortreffliche Beispiele dafür, wie man das vereinigen kann, was
leider so selten vereinigt ist: geistreichen persönlichen „Strich" des Künst=
lers und Hinstellen einer in sich lebendigen und doch wieder typischen
Einzelgestalt. K e i n e r drüben kommt darin dem Deutschen gleich.

Vergleichen wir damit die andern Bilder dieser Schrift, so finden
wir von solcher Kunst nicht viel. Aber sie sind ja auch nicht auf
ihren Kunstwert hin gewählt — in d i e s e r Beziehung sind sie Zufalls=
lese aus Gutem, Mittelmäßigem, Schlechtem. Prüfen wir, um besser
zu sehn, eine Auswahl solcher Bilder jetzt „drüben" beliebter Kari=
katuristen nach, bei denen gar kein Zweifel darüber sein kann, daß sie
charakterisieren wollen. Oder gilt das etwa nicht einmal bei B i l d =
n i s s e n ? Ist etwa sogar für Bildnis = Karikatur das Wesentliche des
Menschen gleichgültig? Nehme ich als Karikaturzeichner das besondre
Einzelwesen deshalb vor, um es mit meinem Stift — auszuradieren?
Meint man das, so sollte man auch zugeben: Karikatur ist uns nicht
Charakterisierkunst, sondern — Fälschung.

Und doch, in der gegenwärtigen Kriegs=Karikatur der Entente steht
es ungefähr so: Man kann von ihren Bildnis=Zerrbildern Hunderte
durchblättern, ohne daß irgendeines den Dargestellten wirklich charakteri=
sierte. Statt dessen stülpt man über die Menschen entweder einen Schwein=,
Wolf=, Gorilla= oder sonstigen Bockskopf oder, wenn sich's um „be=
kannte" Einzelpersonen wie den Kaiser und Hindenburg handelt, eine
Papiermaché=Maske aus dem großen Klischeelager, oder, schließlich, man
macht mit der „Vorlage" irgendeine kubistische oder sonst modische Schema=
Spielerei, als wollte man einem Indianerstamm ein Totem herrichten.
Wie plump und wie stumpfsinnig ist das alles! Auch die G e r e c h t i g =
k e i t gegen den französischen Geist verlangt, daß wir seine alten glän=
zenden Leistungen heranziehn, wenn wir ihn in seiner Fähigkeit werten
wollen. Auf die Erbärmlichkeiten des süßlichen Feminismus hier und
der blutrünstigen Perversität dort, die in allerhand Karikaturen ein
Dirnen=Geschäft mit dem sogenannten Patriotismus eingehn, wies ich
schon hin. Illustrationen auch hierfür gebe ich mit.

Der Stumpfsinn ist nur ein Symptom dabei. Die französische Mehr=
heits=Geistigkeit ist kriegspsychotisch. Es ist, als habe auch bei den
besseren Zeichnern die Apperzeptions = Konstante der Wut ringsum
das ganze reiche Weltbild von ehedem aufgefressen bis auf die Stelle,
wo man den National=Schreck, den „Boche", illusioniert und halluziniert.
Alles übrige liegt in einem Nebel, darin die Erinnerungen, die Ge=
danken, die Triebe, ungeordnet und von der Besonnenheit unüberwacht,
durcheinander brauen. Wollten wir Deutschen die französische Leistungs=
fähigkeit überhaupt nach diesen Erzeugnissen der Kriegspsychose ein=
schätzen, wir wären ungerecht und — unvorsichtig zugleich.

Und noch zweierlei müssen wir bedenken, um uns über die Gegner
nicht zu täuschen.

Erstens: die politische Lage veranlaßt sicherlich viele Entente-Karika-
turisten, aus vermeintlich patriotischer Verpflichtung vor einer Menge von
Erscheinungen sich zurückzuhalten. Oder sollte jener Stupor in keiner
Zwischenpause so weichen, daß man den früher gerade in Frankreich so
oft verspotteten Cant auch jetzt wahrnehmen könnte? Zweitens: vergessen
wir nicht die Zensur! Wie Madame Anastasie über den französischen
Karikaturisten waltet, davon spreche ein französisches Scherz-Klagebild
selber. Sie überwacht aber auch die Tore von auswärts. Ganz harm-
lose deutsche Karikaturen dürfen wohl herein und auch solche — mit
gefälschten Unterschriften.* Aber ja nicht solche, die zum Nachdenken
anregen könnten! Auch dafür bringe ich ein authentisches Zeugnis. So
kommt zu den andern Schädlichkeiten durch Absperrung noch eine künst-
liche Inzucht der Vorstellungen. Sie verderbt nicht allein
das Wie, sie wirkt auch auf das Was. Sie macht unfruchtbar.
Es ist erstaunlich, wie arm die Geisteswelt des heutigen französischen
Karikaturisten geworden ist. Kleinkram aus der tagtäglichen Nachbar-
schaft mit Dämchen, Haussorgen, Monsieur Lebureau usw., aber so-
bald man den Krieg bespricht: mit derselben Gebärde immer um den-
selben Pflock im Kreise. „Und ringsherum liegt fette grüne Weide".
Die außerordentliche Macht der Zensur drüben legt aber noch einen
andern Gedanken nahe. Die Zensur ist doch schließlich Organ der
Regierung und dadurch im demokratischen Frankreich Organ des Volkes,
das sie ändern kann. All die Verleumdungen, Beschimpfungen, Be-
speiungen der Feinde und all diese Täuschungen des eignen Volkes
wären unmöglich gewesen ohne Zulassung der Zensur. Die Macht
zum Bändigen dieses Geistes hatte man, wenn man ihn allgemein so
gewähren ließ, so wollte man ihn eben.

* Als ich jüngst eine frische Sendung feindlicher Zeitungen durchblätterte, fand ich
eine mir noch unbekannte Art Bilderschwindel: gefälschte Karikaturen. „Gibt es
denn das?" So hätte ich vor kurzem auch noch gefragt. Ja, das gibt es: Karikaturen,
deren Text man absichtlich fälscht, um sie dann als Dokumente für eine Stimmung zu
veröffentlichen, die sie gar nicht ausdrücken. Beispielsweise: wenn man aus einem
deutschen Witzblatt nachweisen will, daß die Deutschen hoffnungslos kriegsmüde seien.
Man muß zugeben: Diese Technik ist ausbildungsfähig. Hat einer erst einmal Anstand
und Ehrgefühl aufgegeben, was kann er dann alles in irgendwelche Karikatur durch
Unterschriftfälschung hineinlügen!

Zum Thema: Ausdruck oder Mache?

Born 1820
—still going
strong.

JUSTICE

JOHNNIE WALKER
WAR CARTOON No. 6.

IT WILL COME.

Deathless midst death with stern, unbanded eyes.
Will she, unconquered, from the flames arise."

JOHN WALKER & SONS. Ltd., Scotch Whisky Distillers, KILMARNOCK.

*Zum Thema: Aufrichtig oder gemacht? Ein außerordentlich weit-
verbreitetes und belobtes Geschäftsbild der Schnapsfirma Walker. Die herr-
liche alte Stadt ist von deutschen Kanonen in Brand geschossen, da ersteht
als himmlische Riesengestalt die Gerechtigkeit zur Hilfe. „Todlos zwischen
dem Tod, die Augen bindenfrei und finster, erhebt sie sich unbesiegt aus den
Flammen selbst." Mit diesem feierlichsten Thema vergleiche man nun den
Ausdruck des als Maler gedachten Schnapsfirmenbegründers Johnnie Walker!
Der ist „1820 geboren und geht immer noch stramm", der Cant ist viel
älter und tut's auch. Ich für mein Teil bin außerstande, in diesem lächelnden
Anschirren heißer Dichterworte und sittlicher Ideale vor den Whiskywagen
Humor und nichts weiter zu fühlen. Das Bild gebe ich an dieser Stelle,
weil es mir wie eine ungewollte Satire auf das Unechte zahlloser Hetzbilder
erscheint. Bei denen sind die Macher zwar nicht dazu gezeichnet, wir sehn
sie aber im Geiste deutlich neben ihren „Schöpfungen", sobald wir uns nur
gewöhnt haben, auf die Frage: „Ausdruck oder Mache?" überhaupt zu achten.*

Zum Thema: Ausdruck oder Mache?

Zum Thema: Ausdruck oder Spekulation?, das wir schon so oft berührt haben, und als Übergang vom Spottbilde her noch eins von Raemaekers. Die Boche-Schweine beschnüffeln noch die tote Miß Cavel. Diese war eine ältere Dame, nie ist davon die Rede gewesen, daß irgendwelche Ungehörigkeit lüsterner Art bei ihr oder ihrer Sache in Frage kam. Was soll also die Vorstellung des „Schweinischen" hier? Sie soll die heranlocken, bei denen dergleichen angenehme Vorstellungen erweckt, genau wie bei dem Bilde von der Versenkung neutraler Schiffe, die der treffliche Raemaekers durch einen Gorilla mit nackten Mädchen „symbolisiert". Jedenfalls: wer will behaupten, daß eine echte Entrüstung über den Fall Cavel aus der S a c h e heraus sich d i e s e n Ausdruck bilde? Auch dieses „Zornbild" also ist gar keins, es ist nicht aus echter Empörung geboren, sondern spekulativ gemacht

LA VICTOIRE NOUS SOURIT

— Mad'moisell' Victoire écoutez-moi donc! — Monsieur l'Officier, je ne dis pas non...

<La vie parisienne, 20. III. 15>

Zum Thema: Verniedlichen des Kriegs. Ganzseitiges (!) Bild in Folioformat von Hérouard aus der „Vie Parisienne".
„Fräulein Sieg, ach, sein Sie doch mein!" — *„Herr Offizier, ich sage nicht nein."*

TURLUTUTU... CASQUE POINTU:

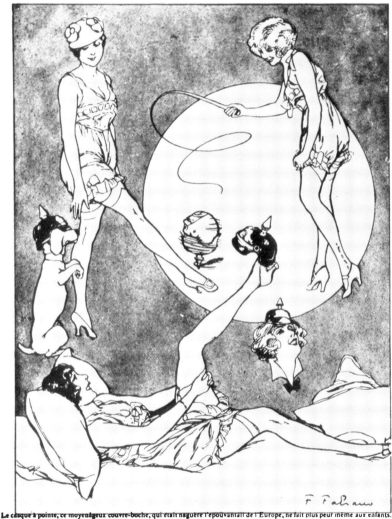

Le casque à pointe, ce moyenâgeux couvre=boche, qui était naguère l'épouvantail de l'Europe, ne fait plus peur même aux enfants.
(*La vie parisienne*, 22. V. 15)

Zum Thema: Aufrichtig oder gemacht? „Die Pickelhaube, dieser mittelalterliche Boche-Deckel, der einst der Popanz Europas war, macht heute nicht mal mehr Kindern Angst." Der Gedanke an den Ernst wird mit Verlogenheit weggespielt, und wenn der Ernst auch in Gestalt der feindlichen Heere mitten im eigenen Lande droht. Außerdem ein Beispiel zum Thema „Patriotismus mit Damengeruch". — Von Fabiano aus der „Vie Parisienne".

(La vie parisienne, 2⁹. V. 15)

Aus den unzähligen „patriotischen Streubildern" ein paar kleine Proben für das Spielerischmachen des Ernsthaften unter Beifügung von „Damengeruch".

LES INCIDENTS DE SAVERNE
ou l'impossible Germanisation

T'as beau me regarder en coin d' ... belle
mon FORTSNER, tu ne m'auras jamais!

Eine Postkarte, die in gleicher Weise die angebliche Vergewaltigung des Elsaß behandelt. Das am Boden liegende vergnügte Dämchen ist also das trauernde Elsaß.

(*La vie parisienne*, 8. V. 15

(*La vie parisienne*, 13. III. od. IV. 15)

Zum Thema: Verniedlichen. Weitere Beispiele für das Wegtändeln des Kriegsernstes.

(La vie parisienne, 29. VI. 15)

Weiteres zum Thema: das Verniedlichen des Krieges mit „Damen-geruch": Die französische und die deutsche Offensive.

(Wozu nebenbei zu bemerken, daß die giftigen Gase als Kriegswaffe von dem Franzosen Turpin erfunden worden sind.)

(La Baïonnette, Nr. 52; 29. VI. 16)

Nochmals: das Verniedlichen. Wie spaßhaft leicht eine kleine Französin alle Feinde aufspießt.

Im Zorn.

„Weißt D', Kreuzbauer, was ich jetz' sag'? Ich sag' jetz' gar nix mehr, un' des' wärd ma' doch noch sag'n därfa."

(Fliegende Blätter Nr. 3720)

PEINTS PAR EUX-MÊMES

— *La guerre?... Ah! si on ne nous interdisait pas d'en parler!...*
Fliegende Blaeiter Munich

(Le Journal, 20. IV. 17)

Sinnfälschung bei Karikaturen. Das Bild aus den „Fliegenden" hat mit Politik nicht das mindeste zu tun; es macht sich einfach darüber lustig, wie dumm der Mensch in der Wut daherredet. Zitiert aber wird das Bild (in Le Journal vom 20. IV. 17) mit der Unterschrift „Der Krieg? Ah! wenn man uns nicht verboten hätte, davon zu sprechen! . . ." Und so hat man nach bewährten Mustern (vgl. „Bild als Verleumder") wieder eine neue Technik zum Zurechtfälschen von angeblichen „Dokumenten" für politischen Schwindel. „Wie wütend müssen die autokratisch gedrillten Boches schon sein, wenn sie das anzudeuten wagen!" Und wie ausbildungsfähig ist diese Technik! Was läßt sich mit Karikaturen zur Stimmungsmache eigentlich n i c h t „beweisen", wenn man erst mit dem Fälschen der Unterschriften beginnt?

Original: Simplizissimus (Nr. 20, 1903) *Plagiat: Assiette au beurre (30. VI. 1910)*

Original: Simplizissimus (Nr. 32, 1903) *Plagiat: Assiette au beurre (10. X. 1908)*
(Hier nach Reimann, Schwarze Liste.) Vgl. Text S. 199 und S. 220.

Zum Thema: Charakteristik. **Keine** *Karikatur, sondern* <u>unretouschierte</u> *italienische Augenblicksaufnahme von d'Annunzio, als er seine große* 100 000 *Francs-Rede in Quarto hielt. Nur die Umgebung ist zugetuscht, auch die Kopfform durchaus unverändert. Gelöst aus einem Bilde des „Miroir" mit der Unterschrift: „Le poète lisant son vibrant discours".*

Ausschnitt aus einer alten Simplizissimus-Karikatur desselben Menschen nach einem viel früheren Bilde. Hat der Zeichner, Gulbransson, charakteristische Züge hervorgehoben oder wesensfremde?

D'APRÈS RAPHAËL

L'archange Gabriel (d'Annunzio) est à son tour vainqueur du Prince des ténèbres.

(*Le Journal*, 5. VI. 15)

Zum Thema: Das geistige Versagen der Karikaturisten im Krieg.
Moderne Apologie auf denselben d'Annunzio nach dem „Journal". Von dem
früher mit Recht geachteten Guillaume, der vor den Zeiten der Kriegspsychose
wirklich Geistreiches geboten hat. Vgl. außer dem früheren Text (S. 198 ff.)
auch den späteren (S. 220 ff.).

Zum Thema: Charakteristik. Ein Bildnis Hindenburgs mit genauer Wirklichkeitswiedergabe von B. Winter nach einer Photographie zum Verglei- chen mit den beiden Karikaturen. (Nach dem großen Kunstwart-Vorzugsdrucke des Verlags Callwey in München.)

(Le·Matin, 11. VI. 15)

*Zum Thema: Charakteristik. Eine französische Karikatur, die angeb-
lich das Charakteristische aus dem Kopfe Hindenburgs wiedergibt. Vgl. hiezu
das auf Seite 215 und das im fortlaufenden Text Gesagte. Welcher wirklich
bezeichnende Zug wäre benutzt?*

Zum Thema: Charakteristik. Angeblich eine Karikatur Hindenburgs aus „Le Petit Journal" (Suppl. ill. 29. 8. 15). Man vergleiche das Bildnis Hindenburgs S. 212 darauf hin, ob hier irgendeiner der Wesenszüge künstlerisch herausgearbeitet ist, die auf diesem Gesicht zu lesen sind. Also auch zum Thema: Versagen. Die Züge des alten Säufers auf dem vorigen und eines tollwütigen Geisteskranken auf diesem Bild haben mit Charakteristik nicht das geringste zu tun, nicht der leiseste Zug im Originale deutet auf sie. Mit andern Worten: wir haben hier nicht Charakteristik vor uns, sondern Fälschung.

Zum Thema: **Charakteristik.** *Die beiden französischen Plagiate nach deutschen Karikaturen auf Seite 209 zeigen, daß wir mit den französischen Künstlern über das, worauf es beim Charakterisieren auch bei Karikaturen ankommt, zu Friedenszeiten ganz einer Meinung waren. Wozu stell ich als Künstler einen bestimmten Menschen dar, als um meine Auffassung dieses betreffenden Menschen wirken zu lassen? Allerdings: dadurch zeige ich nun wieder* **mich** *— und das ist hier das Interessante. Hier zwei Bilder des Marschalls von der Goltz, eine Photographie nach der Natur und eine Karikatur, die im „Matin" vom 23. 5. 15 und vom 24. 5. 15, also dicht hintereinander, erschienen sind. So also sieht er aus, und so glaubt man, diesen selben Menschen* **charakteristisch** *zu karikieren. Oder glaubt „le célèbre caricaturiste argentin Faber" und glauben die Herren vom „Matin", die das bewundernd gleich hinter der Photographie erscheinen lassen, das etwa* **nicht?** *Dann fänden wir auch hier, was wir so oft finden: Karikatur nicht als Ausdruck, nicht als Bekenntnis einer Überzeugung, sondern einfach als Vormacherei einer andern Meinung, als man in Wahrheit hat, als Irreführung, als Hetzschwindel.*

Der Kaiser im Pelz. Unretuschierte Aufnahme aus dem Feld, von der Berl. Ill.-Gesellschaft. Wir bitten, diese und die gegenüberliegende Photographie des Kaisers auf ihre charakteristischen Züge anzusehn, um dann zu prüfen:

(Ernest Forbes in The Sketch, London, 23. IX. 14)

Welchen Zug der Wirklichkeit karikiert ein Zerrbild wie dieses? Das Äffische und überhaupt Brutale, das Hinterlistige und Falsche ist rein aus dem eignen Gemüte des Karikaturisten hineingelegt. Deutsche Witzblätter, z. B. der Simplizissimus, haben glänzende Karikaturen des Kaisers gebracht, die Karikaturisten der Entente aber sind von Wahnvorstellungen über ihn so umnebelt, daß sie die wirklich charakteristischen Züge seines Gesichts überhaupt nicht sehn.

Der Kaiser. Unretuschierte Aufnahme aus dem Felde von C. Berger.

(Aus G. Pioch, Les Reponsables, Paris)

(Puck, New York: hier nach
La vie parisienne, 29. V. 15)

*Sogenannte „Karikaturen" auf den Kaiser, welche auf dem Wege über aller-
hand „meschuggistische" Kunstmode-Narrheiten verblöden. Hier ist von
k e i n e r l e i Charakteristik mehr die Rede, auch nicht von einer falschen. Und
dergleichen erscheint in Folioformat.*

LA MÉCHANTE "ANASTASIE"

A son bon ami Forain.

(Dessin de WILLETTE.)

Elle aussi !...
A moi aussi !

(Le Journal, 18. VII. 15)

„Die böse Anastasie", die Zensur, beschneidet sogar einem Forain seine Ein-
fälle, worüber ihn dann sein Freund Willette, wie Figura zeigt, tröstet. —
(Nebenbei: sogar hier taucht die berühmte abgeschnittene Kinderhand als Motiv
wieder auf.)

Die französische Zensur beschneidet die einheimische Kari-
katur und verbietet es, wie die Nebenseite zeigt, sogar den
Herausgebern patriotischer Sammelwerke, deutsche Kari-
katuren nach ihrem Wunsch den Franzosen zu zeigen.
Dagegen erscheint das vorliegende Buch mitten im Kriege,
ohne daß die deutsche Zensur dem Herausgeber die Wieder-
gabe irgend einer feindlichen Karikatur verboten hätte.
Der französische „demokratische" Grundsatz war also: „Ver-
heimlichen!", der deutsche „autokratische": „Tiefer hängen!"

Zum Thema: Die Furcht vor der deutschen Karikatur

(Censuré.)

(Censuré.)

(Censuré)

. (Censuré)

RARETÉS ZOOLOGIQUES. — Animaux héraldiques de la ménagerie de l'Entente : le Coq Gaulois.

(Meggendorfer Blætter, de Munich, 13 avril 1916.)

Oui, certes, bon Germain, ce coq qui paraît s'être échappé de quelque ménagerie en bois, made in Nuremberg, est très comique, mais en fait de charge, il s'est chargé d'en sonner une qui ne prêtera peut-être pas toujours au rire pour vous.

Aus dem Bande „Verdun, Images de Guerre" von John Grand-Carteret, der vorgibt, auch die feindliche Karikatur zu zeigen. Von seinen 256 Seiten bringen ganze 9 Karikatur „chez l'ennemi", eine davon ist die hier abgebildete, eine zehnte enthält die Mitteilung, daß hier eigentlich 5 Seiten mit Karikaturen hingehörten, sie seien aber „censurées". Man vergleiche den Text der Nebenseite.

Weniger Geifer und mehr Geift!

Allen Franzosen, deren Meinung darüber ich kennen lernte, war die Überlegenheit der französischen Karikatur über die sämtlicher anderen Völker Axiom: nur im französischen Volk verbänden sich gallischer Witz und romanische Grazie, also das Geistreichste und Anmutigste der Welt. Gallischer Witz und romanische Grazie verbinden sich immerhin auch in der französischen Karikatur erstaunlich oft mit germanischen Namen gerade bei den Berühmten, wie: Hermann Paul, Steinlen, Hansi-Walz, Zislin, Weber, Raemaekers. Solche Träger vollgallischer Namen spielen auch dem Raume nach in den französischen Witzblättern keine kleine Rolle, in einer der besten Nummern der „Assiette au beurre" z. B., die mir vorliegt, gehören von den 16 Vollbilderseiten nicht weniger als genau die Hälfte den Herren Braun, Gottlob, Paul, Steinlen und Vogel. „La Baïonnette" preist unter ihren Mitarbeitern als „esprits les plus étincelants de ce temps" die Messieurs Gottlob, Grün, Ordner, Wegener, Widhoff und Zyg-Brunner. Dabei stammt „Hansis" Deutschenverspottung nach Zeichnung wie Text aus dem deutschen Selbstbelachen im Simplizissimus-Kreise, sie ist weder ohne T. T. Heine noch ohne Ludwig Thoma denkbar, und auch sonst ging ein erlaubtes Befruchten über die Grenzen hin und her. Wenn man in der „Assiette au beurre" deutsche Karikaturisten plagiert, so ist das wohl kein Zeugnis dafür, daß man sie verachtet. Doch hätten gerade wir Deutschen das letzte Recht, den Franzosen ihre Selbstüberhebung anzukreiden: immer bereit, das am meisten zu bewundern, was uns fehlt, was „weit her" ist, haben wir den französischen Dünkel auch unserseits mitgenährt.

Jetzt im Kriege ist, so viel ich verfolgen konnte, die Karikatur aller Völker gesunken. Plump und dumm ist die deutsche jetzt wohl ebenso oft wie die französische, auch das Großmaulen fehlt bei ihr nicht. Sie betreibt wohl auch ebenso oft das, wovon wir noch wenig gesprochen haben, was aber in allen kriegführenden Ländern unangenehm gedeiht: das Rosigfärben bis ins Dunkelste des Kriegslebens hinein, das Hübschmachen des Häßlichen, das Spaßigzeigen des Furchtbaren, wenngleich man bei uns nicht bis zu der läppisch-süßlich-lüsternen Verniedlichung herunterkommt, die in einer Gruppe französischer Scherzblätter hir:blödet. Aber: die Bezichtigung tapferer Feinde als Feiglinge, die Verhöhnung der Gefangenen oder gar der Sterbenden, die Beschimpfung, um zu beschimpfen, die Freude am fremden Schmerz, das Sadistische und sonstige Perverse fehlt der deutschen Karikatur fast ganz.

Daß der Haß bei uns viel seltener als drüben und eigentlich nur gegen England auftaucht, ergibt sich ohne Verdienst der Zeichner aus der Kriegslage. Wer aus unsern Witzblättern auf den Geisteszustand der Deutschen schließen will, der wird bei einiger Unbefangenheit zugeben: sie rechnen mit Lesern, die alles in allem nicht unanständig und nicht ungesund fühlen. Schon den Haß findet man nur in wenigen, und den Blutdurst, den Sadismus, die bewußte Verleumdung fast nie.

Soll ich den Zerrbildern der Entente einen Strauß solcher Stachel= blüten gegenüberhalten, die aus deutschem Witze gewachsen sind? Ich könnte das anfangen, wie ich wollte, man würde mir sagen: du wählst tendenziös, wenn die deutsche Karikatur dann besser als die französische dreinsähe. Mir liegt auch nur daran, an ein paar Beispielen zu zeigen, was ich vermißte, wenn ich von Geistes=Enge und Ideen=Armut in der unermüdlich das Thema „Der Boche" abwandelnden Entente= Karikatur sprach. So bitte ich einen zum Wort, der wie der holländische Wahlfranzose Raemaekers „eigentlich" ein Neutraler ist, den norwegi= schen Wahldeutschen Gulbransson, und ergänze ihn nur im Hinblick auf den besondern Zweck durch ein und das andere Bild aus demselben Witzblatt, für das er zeichnet, dem „Simplizissimus". * Das ist Kari= katur, und zum Teil sehr scharfe, aber Karikatur ohne Tobsucht und mit Geist, die vor allem einmal S t o f f e sieht. Manche Ereignisse und Erscheinungen von Weltbedeutung sind jedoch auch von unsern Kari= katuristen kaum aufgegriffen und keinesfalls mit zureichender Ausdrucks= kraft bewältigt worden. So die englische Angst vor der Wahrheit beim Absperren des Nachrichtendienstes von den Neutralen. Dann das Sich= dreinfügen der stolzen Freiheitsmänner um Wilson in die englische Kontrolle des Lesestoffs für ihr Volk — wo blieb für dieses Spiel der Karikaturen=Juvenal? Wo für den Widerspruch zwischen Demokratie und Nachrichten = Verschleierung überhaupt? Den Widerspruch zwischen Demokratie und Geheimverträgen? Den Widerspruch zwischen den Phrasen vom Schutze der Neutralität und dem tatsächlichen Verfahren? Den Widerspruch zwischen Amerikas Theorie vor dem Kriege und seiner Theorie nachher? Den Widerspruch zwischen Englands Eintreten fürs nationale Prinzip und seinem Verhalten in Irland, Indien, überall? Der Bekundung seiner Entrüstung gegen Annexionsgelüste, während es selber schier ununterbrochen annektiert? Wo ist der überschauende Karikaturist für die ungeheuerliche Skrupellosigkeit der Weltlüge über= haupt? Der Wunsch gilt für a l l e Länder: weniger Prügel=, Schimpf=, Wut=Szenen, Künstler, und mehr Gehalt! Weniger Geifer und mehr Geist!

* Ein Hinweis auf dieses bei weitem meist gelesene politische deutsche Witzblatt ist auch deshalb am Platz, weil es bei den üblichen Bilderzitaten in der Ententepresse auffällig zurückgesetzt wird. Diese Bilderzitate täuschen auch da, wo man die Unter= schriften nicht, wie in dem Beispiel S. 208, bewußt fälscht. Sie geben nicht nur aus Sorge vor „Madame Anastasie" möglichst „unverfängliche", sondern auch möglichst schlechte Karikaturen als Probe des deutschen Witzes.

Nur wer englisch geimpft ist, kann in die Versicherungs-Gesellschaft aufgenommen werden. Karikatur von Gulbransson.

Die folgenden Karikaturen entnehme ich ausnahmelos einem einzigen deutschen Witzblatte, dem „Simplizissimus", und die meisten sogar einem einzigen seiner Zeichner, gegenüber dem holländischen Wahlfranzosen Raemaekers dem norwegischen Wahldeutschen Olaf Gulbransson. Warum ich mich so beschränke, das deutet der Text auf S. 220 an. Der „Simplizissimus" ist bei weitem das meistgelesene politische Witzblatt Deutschlands, deshalb ist sein Geist nicht nur für seine Redaktion charakteristisch, sondern auch für die Meinungen und die Neigungen des deutschen Publikums. Man vergleiche diesen Geist mit dem der gelesensten Witzblätter drüben! Ich möchte an ein paar Beispielen anschaulich zeigen, daß auch die Kriegskarikatur nicht gemein zu schimpfen und den Feind nur als scheusäligen Verbrecher zu schildern braucht und daß sie trotzdem wirkungsvoll

Lloyd George: „Sie wollen uns verschlingen." (Gulbransson)

sein kann. Ferner, daß sie auch, und gerade im Kriege, nicht **arm** zu
sein braucht. Daß sie scharf sein kann, ohne im Haß zu toben.
Daß sie geistreich sein kann, ja: daß neben dem kalten Witz auch
der warme Humor und daß sogar die Tragik sich wie in den
Narrenszenen Shakesperes gelegentlich hier begegnen können. Für
die Verschiedenheit der Geisteshaltung hüben und drüben ist be-
zeichnend, daß die deutschen Vorwürfe gegen den „Simplizissimus"
nicht etwa dahin zielen, er sei zu sanft, sondern: er sei jetzt zu
kriegerisch, zu „chauvinistisch". Auch ein Beweis dafür, wie wenig
die Entschlossenheit des deutschen Willens irgendeiner künstlichen
Aufstachelung bedarf.

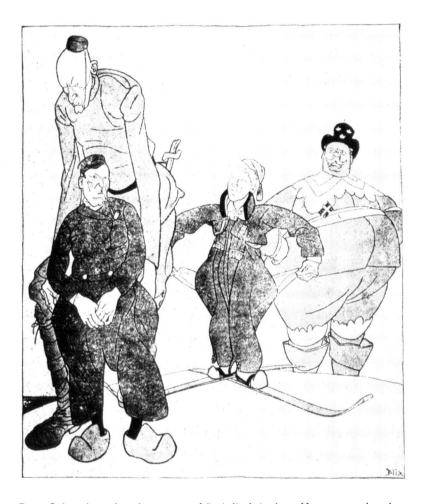

Dem Schweden, der das unverschämt findet, dem Norweger, der das seinem Freunde nicht übel nimmt, und dem Holländer, der nicht merken läßt, was er denkt, werden vom Engländer die Taschen untersucht. Man wolle die Charakterisierung der Gesichter beachten.

(Blix)

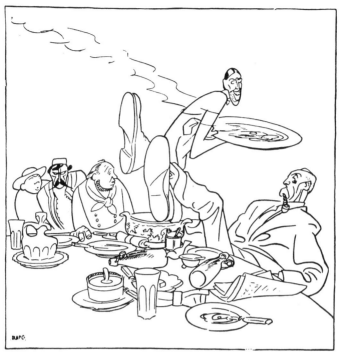

„Was erlauben Sie sich eigentlich?" — *„Aoh, was Sie sich ge-fallen lassen."* (Gulbransson)

Zu dem Schwindel vom englischen Siege bei Skagerrak: Die See-schlange hat die von der englischen Flotte dort errungene Sieges-palme endlich gefunden und überreicht sie nun Mr. Churchill.
(Zur Ergänzung des Bildes auf S. 228.) (Schilling)

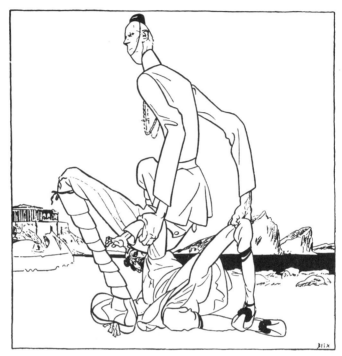

In Griechenland. *(Blix)*

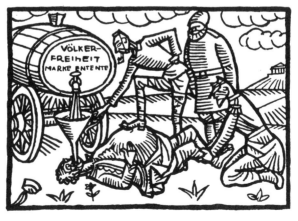

Der Freiheitsdung, Marke Entente. *(Schilling)*

Deutsche Karikatur: Der Hausherr von Calais

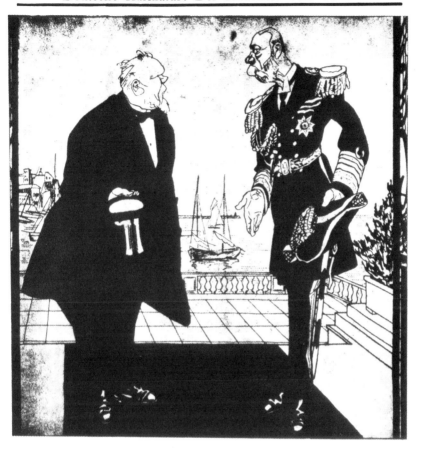

„Bitte, Majestät —!" — „Nach Ihnen, Herr Präsident — hier bin ich zu Hause!" (Blix)

„Mit Adolfen genn' mer nich mehr vergehren, er hat de englische Krankheet."

Von Th. Th. Heine. Überschrift: „Gott strafe England!" Meine Herren von der Gegenseite: „les Allemands peints par eux mêmes!" So machten wir uns über den Haßgesang-Rummel schon unter uns lustig, als er noch da war. Er wurde bekanntlich nur ein paar Monate alt. Will man uns Entente-Karikaturen zeigen, die das Umnebeln des Denkens durch den Haß drüben verspotten, so werde ich sie den Deutschen ebenso gern zugänglich machen, wie das Bild von den „bourreurs de crânes". (Th. Th. Heine)

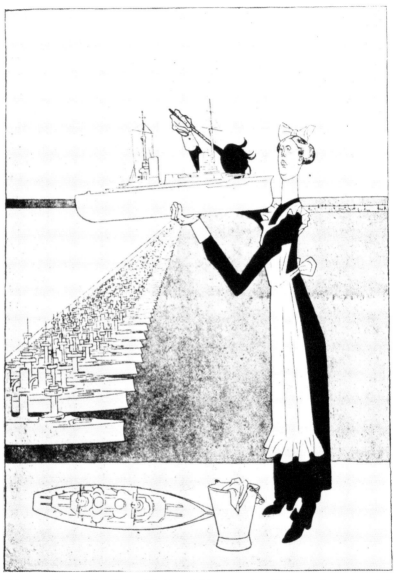

Die englische Großkampfflotte steht zwar im Hafen, aber sie wird alle Wochen gut abgestäubt, damit sie sich wie neu hält.

(Gulbransson)

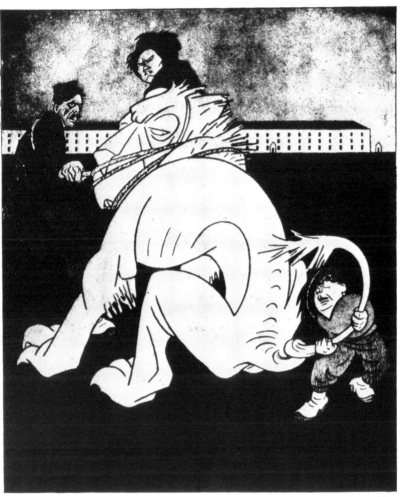

Der englische Leu will zwar nicht ganz gern, aber er muß wohl.
(Gulbransson)

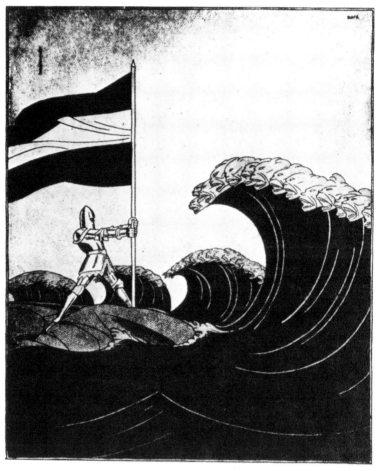

Kiautschou. Fallen muß die Fahne, aber erst wenn der Mann fällt! (Gulbransson)

als Isadora Duncan mit dem Bilde des Venizelos vor ihr tanzt.
(Gulbransson)

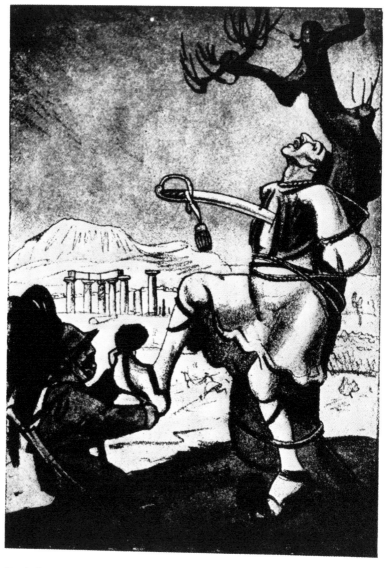

„Sind Sie wirklich ganz ohnmächtig? Dann erlauben Sie mir doch,
bitte, auch mal." *(Schulz)*

Die italienische Kriegsfurie — und wer dahinter steckt.
(Gulbransson)

Der Kopf Jtaliens ist für den Siegeslauf nach Wien von Grey ententemäßig hergerichtet worden. Leider kommt es trotzdem nicht vorwärts, und so fragt sich Grey: Hätte man ihm etwa doch sein eigenes Gehirn lassen sollen?
(Gulbransson)

Der Engländer im ersten Gefangenenlager. (Gulbransson)

Italienische Protestkundgebung. „Marinetti hat sein Bild »Der Karneval von Paris« in »Die Beschießung der Kathedrale von Reims« umgetauft. (Blix)

Die idyllische italienische Herbstsaison. (Gulbransson)

Die fünf armlosen Greuelkinder, Opfer deutscher Grausamkeit. Da die Arme wieder nachgewachsen sind, mußten sie leider auf den Rücken gebunden werden. (Th.Th.Heine)

Nach dem französischen Sozialistenkongreß

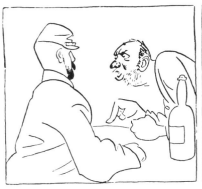

"Deutschland muß vernichtet werden!"

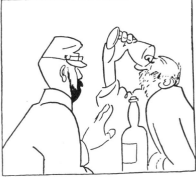

"Aber doch nicht ganz?!"

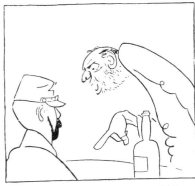

"Jawohl, ganz, vollständig, absolut und radikal."

"Hm, es wird nur etwas schwierig werden"

"Wir müssen es zu einer Steppe machen!"

"Wollen Sie sich nicht vielleicht doch mit Elsaß-Lothringen begnügen?"

Vom französischen Sozialistenkongreß. Der Jusqu'auboutist und der Kienthaler.　(Gulbransson)

„Mon dieu! Was haben die Deutschen jetzt für alte Leute an der Front!"

Beim Haarschneider

Im Bad

Aus dem Bekleidungsamt

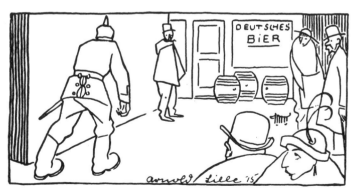

„Nom d'un chien! Wo haben sie immer wieder die jungen Leute her?"
(Arnold)

Deutsche Karikatur: Für die Zivilisation!

*So, nun hab ich euch erklärt, was Zivilisation ist. Das ist also das, wofür zu
kämpfen ihr hergekommen seid.* (Thöny)

Deutsche Karikatur: Für die Freiheit!

*„Ihr Feiglinge! Hättet ihr euch nicht von uns ausrotten lassen, so könntet ihr
jetzt gegen die Deutschen für eure Freiheit kämpfen."* (Thöny)

Deutsche Karikatur: Die Bundesgenossen und Rußland

bei geschlossenem und —

offenem Vorhang.

(Gulbransson)

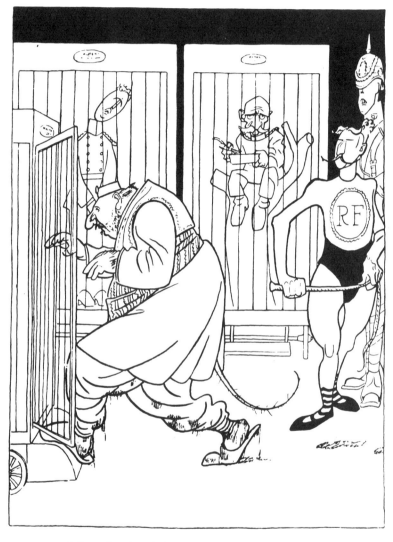

Oder: In der Schutzhaft gegen Sonderfrieden.
(Gulbransson)

Das (damalige) Ministerium, das diesen Ehrennamen trug, beschließt nunmehr, den Deutschen energisch die Zähne zu zeigen. (Ausschnitt aus einer Zeichnung von Blix.)

Sie haben dich angelogen, ich lebe noch!
(Gulbransson)

hinter und

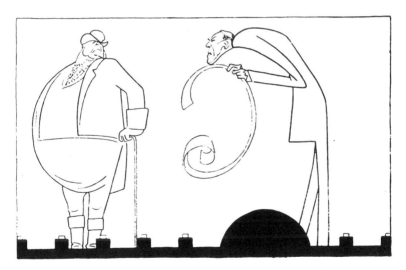

vor den Kulissen. *(Gulbransson)*

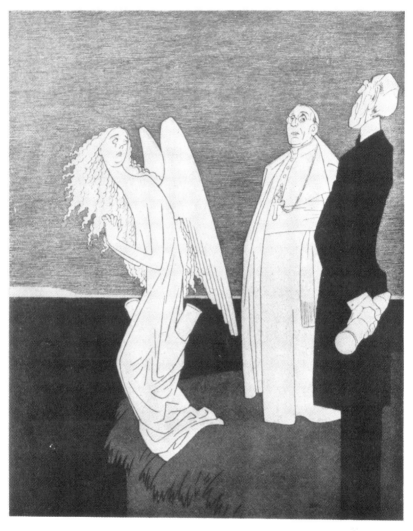

„Wie soll mein Friedensengel fliegen können, Herr Präsident, wenn
Sie ihm immer Granaten in die Taschen stecken?"
(Gulbransson)

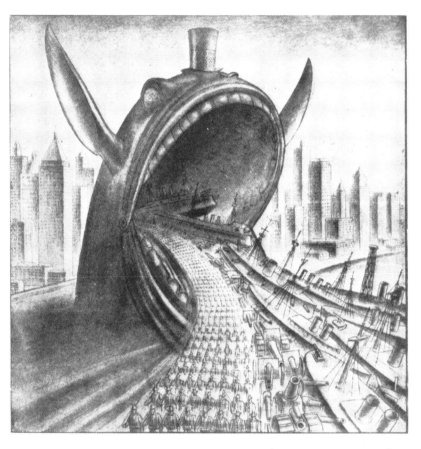

Dem amerikanischen Genie ist die Konstruktion einer gigantischen Vorrichtung gelungen, die Heere, Waffen, Schiffe in unbegrenzten Möglichkeiten gegen die Mittelmächte produziert.
(Schilling)

Rückblick und Ausschau

Fehlt etwa die **große** Karikatur nur deshalb jetzt, weil keines der großen Kunstvölker parteilos ist? Wer im Kampf steht, kann ihn nicht aus der Höhe übersehn. Und wenn einer über den Parteien stände, wo fände er heute sein Publikum? Mir scheint, auch bei den „Neutralen" kaum, sind doch selbst die Pazifisten jetzt „geteilt". Wird eine übervölkische Karikatur auf das Grollen und Kämpfen, Sehnen und Nichtfinden, auf den innersten Wahnsinn und die innersten Verbrechen unsrer Zeit nach Friedensschluß an den Tag kommen? Eine erhabene Karikatur, der das Lügen und Verleumden, Aushöhnen und Verhetzen, der überhaupt aller Parteidienst nur Stoff sein wird? Die Tränen hüben und drüben befreiend weglächeln, aber auch nach **allen** Seiten schützen und schlagen kann? Über den Trümmern der Dörfer und Städte und den Leichenhaufen der Völker eine Wort= und Zeichen= Tragikomödien= und mehr noch Komotragödienkunst der Menschheit? Eine Karikatur, deren Pfeile so scharf sind, wie irgendwelche jetzt, aber nicht vergiften, sondern das Gift zerätzen?

Hoffen wir darauf, aber vergessen wir nicht, was dieser Krieg auch in den Gehirnen verderbt haben wird und nicht zum kleinsten Teil auch gerade durch seine Karikatur!

Denn Karikatur im Kriege wirkt nicht wie im Frieden. Wie stand es im **Frieden**? Karikatur ist Kunst. „Kannst du mit Kunst durchs Leben gehn, Leiht sie dir hundert Augen zum Sehn, Fühlst du ihr Klagen mit und Scherzen, fühlst du die Welt mit tausend Herzen." Das macht ja unsereinem den großen Wert auch der Karikatur, daß sie uns das Sein und Geschehen durch fremde Seelen zeigt, wenn uns die Künstler ihre Organe leihen, die aufnehmenden wie die ausgebenden. Je mehrere das und je verschiedenere das tun, je mannigfaltiger üben sich unsre eigenen Fähigkeiten im Aneignen der Welt, je reicher wird unser innerer Besitz, je freier, je überlegener werden wir selber. Wir behalten ja außerdem unsre Vernunft, die schaltet auch über die Karikatur, wählt aus, lehnt ab, nimmt an, ergänzt und verarbeitet. Sagt uns der Zerrbildner doch gerade mit seinen Übertreibungen fort= während selbst: „Vorsicht, nimm mich nicht wörtlich!" Stimmt etwas nicht, was also schadet's viel? Daß ich keine sachlichen Wahrheiten von Karikaturisten bekomme, weiß ich, **ihn** will ich, den **Menschen**, und gerade den **andern** Menschen, und ihn finde, ihn **habe** ich überall, wo ein guten Glaubens sich ehrlich gibt. Wer für Kunst blöd= sichtig, für Gefühle unduldsam und für Geist schwach von Verdauung ist, dem mag Karikatur nicht taugen — für den Selbständigen und Starken ist sie Reiz und Nahrung zugleich. Immer das für jede reine Wirkung geistiger Kunst Unentbehrliche vorausgesetzt: daß sie selber

kein Schwindel, sondern wahrhaftiger Ausdruck, und daß bei ihrer Auf-
nahme, beim Genuß die Vernunft dabei sei.

Im Kriege jedoch lösen sich eben diese Voraussetzungen beim
Karikaturisten wie bei seinem Publikum auf, und so verwandelt sich
ihre Wirkung. Im Frieden ist der Karikaturist ein Darsteller,
im Kriege ist er zumal für die Massen ein Hypnotiseur. Als
Kriegsmittel geht die Karikatur ja gerade darauf aus, das „kalte Blut"
heißzukochen. Um der Aufregung, Aufhetzung willen wird das Bild des
Gegners, das Bild der Ereignisse, das Weltbild entstellt und gefälscht
zu einer Zeit, da die wichtigsten Entschlüsse gefaßt werden müssen und
gar nichts wichtiger für alle Beteiligten wäre, als das richtige Sehn
und das kühle Erwägen, als das Erkennen der Dinge und Menschen
hüben und drüben, wie sie sind, und der Weltlage, wie sie ist. Selbst
solche Worte deuten noch nicht einmal auf alle Schäden. Wer ein
Weniges vom Hypnotisieren und Suggerieren weiß, der kennt die Ge-
fahren ihres Mißbrauchs, ihres lange währenden Mißbrauchs für die
mißbrauchten Gehirne. Dem Freunde Verdummung, dem Feinde Wut,
der Menschheit Verhetzung — ich glaube, wenn Goethe heute den
zweiten Faustteil schriebe, so ließ' er den Teufel statt des Papiergelds
die Karikatur erfinden.

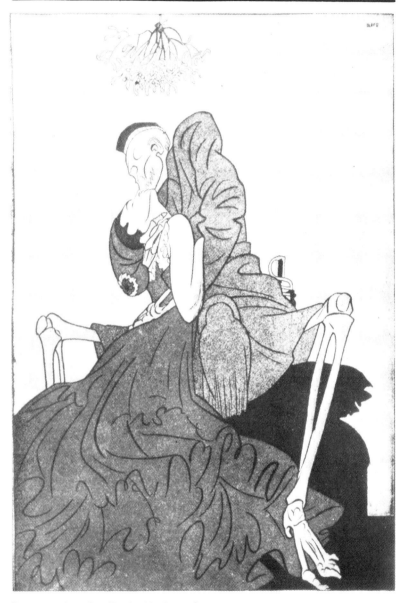

Der englische Kuß. Noch ein Simplizissimus-Bild von Gulbransson. Die
Gestalt der Marianne, die am englischen Kusse stirbt, ohne Haß und ohne
Häßlichkeit, im Gegenteil, mit unverkennbarem Bedauern und echtem Mitleid
gesehn.

„Die Kathedrale." *Ein Blatt des Franzosen Ch. Jouas. Im Stofflichen trifft es*
nicht zu, denn es stellt die Kathedrale von Reims dar, und diese hat nie-
mals in solcher Weise gebrannt, die Auffassung aber ist durchaus vornehm.
Ganz gleichviel, ob hier einer der Dome ist, die unter deutschem, oder einer
derer, die unter englischem und französischem Feuer litten: die Trauer über
den Untergang so herrlicher Werte durch den Krieg fühlt j e d e r *, der über-*
haupt diese W e r t e *fühlt.*

Die Geheimdiplomatie der Kabinette. Ein Blatt von dem deutschen *Kladderadatsch*-Zeichner *Willibald Krain* aus seiner bei *Orell-Füßli* in Zürich erschienenen Mappe „*Der Krieg*". *Die Fäden leuchten auf dem Originale rot.*

Z u m F r i e d e n! Ein Blatt des internationalen Studentenbundes „Corda fratres", von K. Kobelt.

Die letzten Blätter als Beispiele dafür:

Wie die Karikatur aus dem Kriegsdienste heraustritt und Höhen reinen Menschenfühlens erstrebt, fällt auch das Wesen des eigentlichen Zerrbildes von ihr ab, und sie wird Ausdruckskunst in Symbolen.

Inhalt

Deutscher Wille

Des Kunstwarts 32. Jahr.

Herausgeber: Ferdinand Avenarius. Was der Kunst-
wart immer gewesen ist, das soll er fortan erst recht sein:
kein Blatt, das möglichst vielen „aus der Seele spricht",
klarer gesagt: nach dem Munde redet, sondern ein Morgen-
Blatt, das zeigt, was aufgehen will.

Er dient der Kultur, und auch für die Kultur
will er Macht. „Freie Bahn dem Tüchtigen" — die
Einsicht ist nicht übereilt an die hohen Stellen gelangt, daß
eine Nation erst dann mit ihrer vollen Kraft wirkt, wenn
jeder nach Menschenmöglichkeit mit seiner besten Begabung
dem Ganzen dienen kann. Was hülfe uns ein Hindenburg,
wenn er a. D. in Hannover säße, oder die nützlichste Er-
findung, die man beiseite ließe, oder der fruchtbarste Ge-
danke, wenn er im Kopf des Einzelnen vermoderte? Wir
brauchen Volkswirtschaft mit Kulturgut.

Die wichtigste Forderung an deutsche Kultur-Politik ist
zwar die: stärkt die persönlichen Kräfte. Denn alle echte
Kultur entfaltet sich aus dem befruchteten Eigenen, so daß es
dann von sich aus fruchten kann. Die nächstwichtige Forderung
aber heißt: lernt euch verbünden! Lernt euch verstehen, be-
greifen, verketzert euch nicht, haltet euch selber bündnisfähig.
Die Mannigfaltigkeit bildet sich aus dem deutschen Wesen
von selbst, in der Kunst des Verbündens aber sind wir un-
politischen Deutschen noch allesamt Anfänger. Und nur
durch unser Verbünden kommen wir „Geistigen" zur Macht.

So sehen wir unsere Aufgabe. Wie wir sie mit Wort,
Bild und Notenblatt und mit der praktischen Arbeit unsrer
Unternehmungen und unsres Dürerbundes zu lösen versuchen,
davon zeugt unser Erfolg.

Das Bild als Verleumder

Bemerkungen zur Technik der Völkerverhetzung von Fer-
dinand Avenarius. Mit 72 Abbildungen. 151. Flug-
schrift des Dürerbundes. 50. bis 70. Tausend. Verlag von
Georg D. W. Callwey in München.